色鉛筆的
上色實作課

作者 —— 渡邊芳子

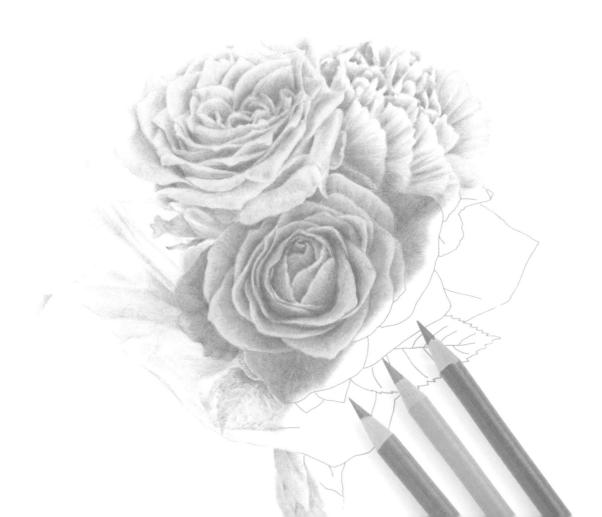

Contents

Part 4 ◆挑戰篇◆ 細緻又寫實的進階主題

按照自己的步調，快樂學習吧！

必要工具

介紹本書會用到的繪圖工具

色鉛筆

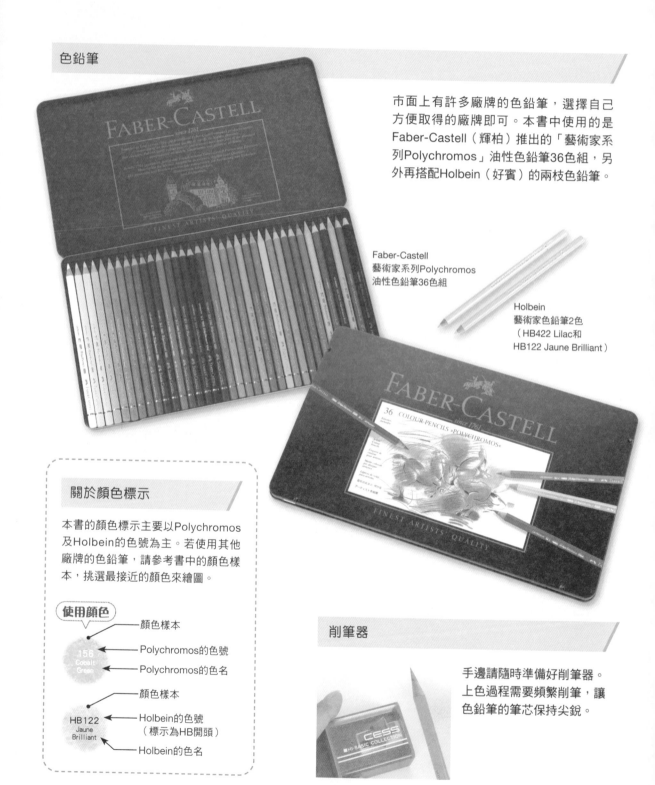

市面上有許多廠牌的色鉛筆,選擇自己方便取得的廠牌即可。本書中使用的是Faber-Castell(輝柏)推出的「藝術家系列Polychromos」油性色鉛筆36色組,另外再搭配Holbein(好賓)的兩枝色鉛筆。

Faber-Castell
藝術家系列Polychromos
油性色鉛筆36色組

Holbein
藝術家色鉛筆2色
(HB422 Lilac和
HB122 Jaune Brilliant)

關於顏色標示

本書的顏色標示主要以Polychromos及Holbein的色號為主。若使用其他廠牌的色鉛筆,請參考書中的顏色樣本,挑選最接近的顏色來繪圖。

使用顏色

156
Cobalt
Green
— 顏色樣本
— Polychromos的色號
— Polychromos的色名

HB122
Jaune
Brilliant
— 顏色樣本
— Holbein的色號
（標示為HB開頭）
— Holbein的色名

削筆器

手邊請隨時準備好削筆器。上色過程需要頻繁削筆,讓色鉛筆的筆芯保持尖銳。

橡皮擦（筆型橡皮擦、塑膠擦）

橡皮擦用於擦除部分色鉛筆的著色範圍，藉以表現反射光或表面光澤感。
請準備筆型橡皮擦及塑膠擦（軟橡皮擦也可）。

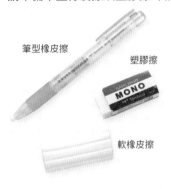

筆型橡皮擦
塑膠擦
軟橡皮擦

使用橡皮擦直線擦拭，表現容器的反光感。

使用橡皮擦沿著髮流擦除，表現人偶髮絲的光澤感。

面紙、棉花棒

將面紙折成小塊片狀，藉由擦拭柔化顏色的交界，呈現自然感。也可以使用棉花棒。

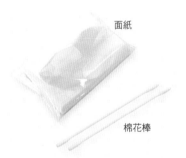

面紙
棉花棒

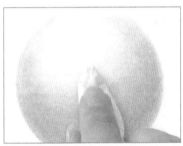

用面紙將顏色的交界擦拭模糊，呈現更自然的效果。

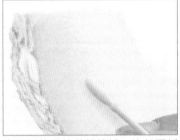

也可以使用棉花棒擦拭，比起面紙更能處理細節。

色鉛筆的拿法

基本的色鉛筆使用方式，是以放鬆的力道握住筆的末端，用輕輕的筆觸一層層上色。
依據畫圖區域，改變斜拿或直拿的持筆角度，並調整筆壓。

✔斜拿，角度大幅傾斜

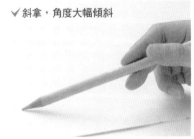

大範圍填滿時，請握在色鉛筆末端，傾斜筆尖的角度，便於控制力道。

✔直拿，角度相對垂直

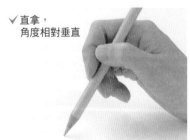

需針對狹窄範圍上色，或表現出筆觸感時，使用直拿方式更方便著色。

序言

　　我第一次接觸色鉛筆畫的契機，是十幾年前應朋友之邀，去參加色鉛筆畫教室。「色鉛筆畫教室？小朋友畫圖時用的那種色鉛筆？？」我還記得自己當時對色鉛筆的印象如此薄弱，還忍不住回問朋友：「你說的是用色鉛筆畫圖的繪畫課嗎？」那時色鉛筆畫尚不如現在這麼普遍。

　　以前我曾經學過油畫，但每次準備前置作業跟後續收拾都很費力。我做事慢手慢腳，光是清洗沾染顏料的筆和調色盤就要花上許多時間。可是自從接觸色鉛筆畫之後，準備工作變得非常輕鬆，只要打開色鉛筆盒，隨便拿起一支筆就能夠開始畫畫。畫完之後把筆放回盒子，收進包包裡就收拾好了，實在非常方便。

　　色鉛筆更吸引我的地方，是它擁有豐富多樣的顏色！僅僅是從各種顏色中挑出喜愛的色彩，這樣小小的事情，至今依然讓我無比雀躍。當發現重疊不同顏色可以畫出意料之外的特殊色後，更使我深陷在色彩的世界中無法自拔。

　　疊色時，軟筆芯比硬筆芯更容易畫出效果；持筆角度與筆壓在呈現效果上的差異；以輕柔的力道逐層上色，更能得到細緻的成果；運用顏色與筆觸，可以畫出非常逼真的圖案……隨著不斷挖掘出的新發現，我深深感到「色鉛筆畫實在太有趣了！」從此一頭墜入色鉛筆的樂園。

　　在本書裡，我參考自己過去的經驗，準備了許多學習主題，讓初次接觸色鉛筆的朋友也能快樂學習。每一項主題都能夠一邊參考範例一邊繪圖，也會詳細說明使用顏色與步驟。另外，本書雖然以精通色鉛筆畫為目標，將內容分成十四天的課程，但大家不必勉強自己，按照自己的步調學習即可。在學習畫每一種題材的過程中，一定會有許多驚喜的發現！

　　我誠摯希望各位透過本書學習後，也會覺得色鉛筆畫真有趣！

渡邊芳子

Part 1

◆ 入門篇 ◆

色鉛筆畫的基本技巧

第 1 天　基礎練習 ①～⑨

先從簡單的開始練習。

基礎練習①～⑥：學習運用筆壓強弱，畫出不同的線條，以及如何均勻上色。透過主題式的實際練習，幫助大家更靈活掌控色鉛筆。

基礎練習⑦～⑨：學習色鉛筆獨特的混色方式，以及呈現色彩深淺變化的「漸層塗法」。

剛開始畫不好也不需要感到壓力，保持愉快的心情慢慢練習就好。

畫出不同筆壓的線條

 先從畫線條入門。初次接觸色鉛筆畫的人,很容易畫得太大力或太輕。因此第一步要先學習的就是控制力道,先輕輕畫出淺色細線,然後慢慢施加力道,試著畫出深色粗線。

▶ 用不同筆壓描繪線條

接下來要透過調整筆壓強弱來畫出線條。請將力道由輕到重,分成筆壓①～⑤五個等級,並逐一畫出線條。起初沒辦法順暢收發力道是正常的,只要有意識地去調節筆壓強弱即可。畫完五個筆壓等級的線條後,再試著練習用不同力道畫出「螺旋線條」。

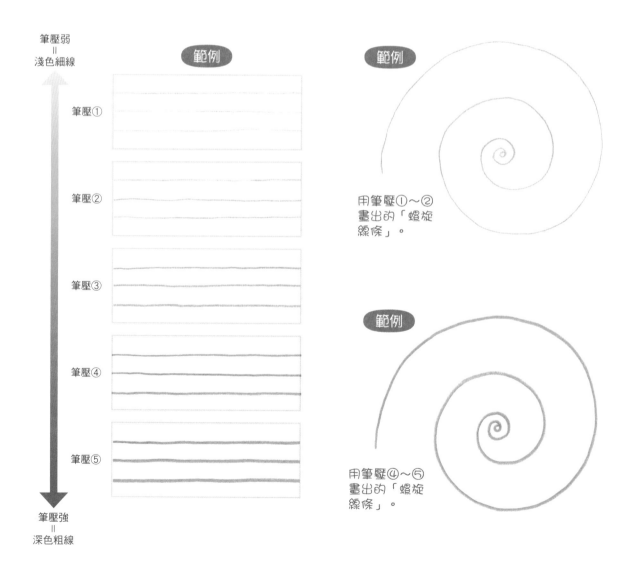

筆壓弱
＝
淺色細線

範例

筆壓①

筆壓②

筆壓③

筆壓④

筆壓⑤

筆壓強
＝
深色粗線

範例

用筆壓①～②
畫出的「螺旋
線條」。

範例

用筆壓④～⑤
畫出的「螺旋
線條」。

試畫看看吧

對照範例實際練習。

筆壓弱
＝
淺色細線

筆壓強
＝
深色粗線

試著控制筆壓強弱，
沿著線條描繪

筆壓①

筆壓②

筆壓③

筆壓④

筆壓⑤

試著控制筆壓
強弱來畫線。

筆壓①

筆壓②

筆壓③

筆壓④

筆壓⑤

用筆壓①～②，
沿著線條畫看看

用筆壓④～⑤，
沿著線條畫看看

均勻漂亮的上色方式

 雖然色鉛筆本來就可以隨心所欲塗色，不過學會「均勻上色」之後會增加更多表現的可能性，讓色鉛筆畫充滿更多樂趣。

三種基本上色塗法

想要使用色鉛筆在大面積均勻著色，必須不斷重疊線條。透過相同筆壓的淺色細線層層相疊，即可完成均勻分布的美麗色塊。以下介紹的三種塗法能廣泛用於各式題材，可以說是色鉛筆畫的基本功，請大家多多練習。

Ⓐ 單一方向塗法

以相同筆壓朝同一方向畫出多道線條的方式，漸漸填滿空隙。
適合用於起頭或邊緣等需要小心處理，不能超出範圍的區域。

範例

Ⓑ 閃電形塗法

以相同筆壓不斷畫出多道閃電狀線條，一點一點畫出色塊。
適合用在不需要特別小心處理的大面積範圍。

範例

Ⓒ 繞圈塗法

以相同筆壓反覆畫圈，直到色彩均勻、沒有空隙。
可透過與Ⓐ、Ⓑ相疊，或是時而用力時而放鬆的畫法，表現各式各樣的質感。

範例

NG範例

如果沒有用相同筆壓畫圈，顏色容易分佈不均。

試畫看看吧

對照範例實際練習。

Ⓐ 單一方向塗法

試著多練習幾次　　　　　　　　　用其他顏色試試看

○ ○ ○　　　○ ○

Ⓑ 閃電形塗法

試著多練習幾次　　　　　　　　　用其他顏色試試看

○ ○ ○　　　○ ○

Ⓒ 繞圈塗法

試著多練習幾次　　　　　　　　　用其他顏色試試看

○ ○ ○　　　○ ○

> **小技巧**
> 想要畫出漂亮的色塊，絕不能一下筆就用力塗，
> 以輕輕的筆壓反覆堆疊，顏色才會均勻。

利用疊色表現色彩濃淡

 在前一個項目，我們學會用相同筆壓多次重疊，畫出均勻的色塊。現在我們要更進一步，練習用淺色相疊的方式「控制色彩濃淡」。若能自由自在操控深淺變化，即便只有單一顏色，也能有豐富多變的表現。

⚑ 從淺色畫到深色

色塊的重疊次數越多，顏色就越深。請試著反覆以筆壓①～②的輕力道塗色，慢慢疊畫出由淺至深的效果。可以使用任何一種前面提到的基本上色方式。

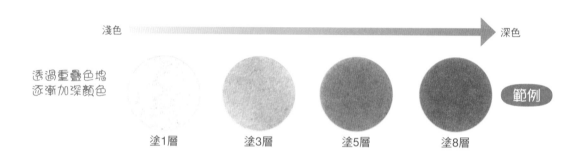

淺色　→　深色

透過重疊色塊
逐漸加深顏色

塗1層　　塗3層　　塗5層　　塗8層　　　範例

⚑ 依序畫出淺色→深色→中間色

用上面提到的手法，先畫出淺色的①，然後空一格畫出深色的③，接著再回頭處理兩者之間的②。讓①②③呈現不同的深淺度，練習掌握控制濃淡的手感。

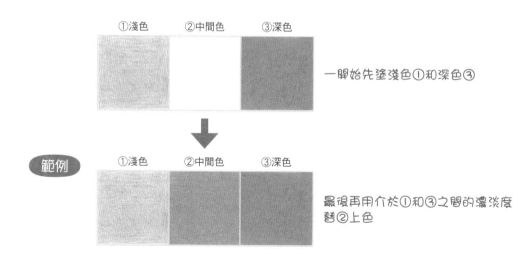

①淺色　②中間色　③深色

一開始先塗淺色①和深色③

範例

①淺色　②中間色　③深色

最後再用介於①和③之間的濃淡度替②上色

試畫看看吧

對照範例實際練習。

✔ 從淺色畫到深色

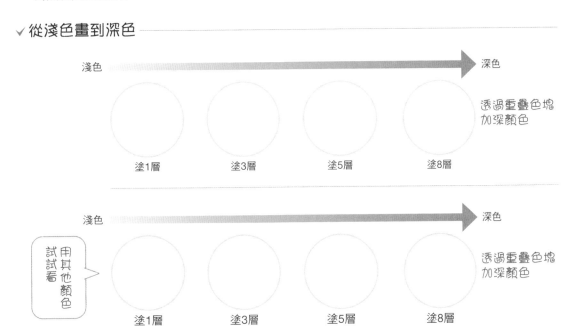

淺色 →→→→→→→→→ 深色

透過重疊色塊
加深顏色

塗1層　　塗3層　　塗5層　　塗8層

試試看
用其他顏色

淺色 →→→→→→→→→ 深色

透過重疊色塊
加深顏色

塗1層　　塗3層　　塗5層　　塗8層

✔ 依序畫出淺色→深色→中間色

①淺色	②中間色	③深色

一開始先塗淺色①和深色③。
最後再用介於①和③之間的濃淡度替②
上色。

試試看
用其他顏色

①淺色	②中間色	③深色

一開始先塗淺色①和深色③。
最後再用介於①和③之間的濃淡度替②
上色。

〉 **小技巧** 〈

學會隨心所欲操控色彩濃淡，就能用單一色彩做
出各式各樣的豐富效果喔！

呈現不同質感的塗色方式

 除了第10頁練習的三種基本上色方式以外，色鉛筆還有許多上色的方法。根據需要的效果使用不同的塗法，可以表現出豐富多樣的質感。

⚑ 學會各式各樣的塗法吧！

以下是除了基本上色方式外，其他實用的塗色手法。

Ⓓ 交叉塗法

畫完同方向的線條後，再交叉以**重疊**另一個方向的線條。平均密度的線條可加深濃度。這種上色方式如果用粗線條描繪，可以呈現出物體表面的粗糙感，繪製如法國麵包等題材時非常實用。

範例

單一方向塗色　　　改變角度，　　　重複改變角度，並以
　　　　　　　　　以另一個方向塗色　　單一方向上色的過程

Ⓔ 集中塗法

以集中堆疊許多縱向細線的方式上色。利用改變筆壓畫出各種深淺效果。適合用於繪製蘋果等圓形或曲線的題材。

範例

縱向的細線　　　線條大量集中堆疊　　　完成

Ⓕ 蓬鬆塗法

以輕柔的筆觸，將沒有規律方向的短線大量堆疊，表現出蓬鬆感。適合用於繪製動物毛髮等細柔質感的東西。

範例

筆觸輕柔的細短線條　　　隨機大量堆疊　　　完成

Ⓖ 粗糙塗法

小幅度擺動筆尖，畫出有菱有角的線條。大量重疊這種筆觸可以呈現出又硬又粗糙的感覺。繪製如可樂餅麵衣的粗糙顆粒感時非常實用。

範例

帶有角度的線條　　　不斷地重疊　　　完成

 試畫看看吧

對照範例實際練習。

Ⓓ交叉塗法

試著多練習幾次　　　　　　　　用其他顏色試試看

Ⓔ集中塗法

試著多練習幾次　　　　　　　　用其他顏色試試看

Ⓕ蓬鬆塗法

試著多練習幾次　　　　　　　　用其他顏色試試看

Ⓖ粗糙塗法

試著多練習幾次　　　　　　　　用其他顏色試試看

〉小技巧〈

請多練習幾次，徹底掌握訣竅！

練習為各種形狀上色

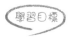 利用前面學過的上色方式,來練習為各種不同的形狀著色吧!

⚑ 準確填滿預定範圍

請從輪廓線內側開始著色,避免超出範圍。沿著輪廓以相同方向上色,然後由外往內慢慢填滿範圍。
塗色時可以一邊轉動紙張,調整方便上色的位置。

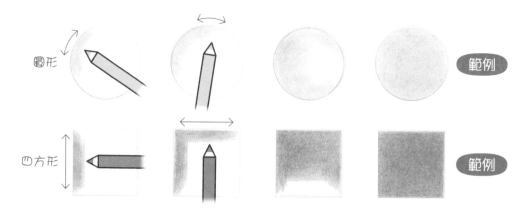

⚑ 從簡單的形狀開始

用相同方式準確填滿各種形狀。

試畫看看吧

對照範例實際練習。

挑戰不超出框線，準確填滿需要的範圍。可任選自己喜歡的顏色。

> 小技巧
>
> 不要一口氣大範圍上色，關鍵在於保持穩定筆壓，
> 以簡短的筆觸逐步塗滿預定範圍。

替花朵色相圖畫上顏色

學習目標　接下來要學的是混色與漸層。我們先將本書中使用的38種顏色做成色相圖，練習上色吧！
透過替色相圖上色，也能夠更瞭解色彩之間的關連性。

🚩 花朵色相圖

下圖為以色彩學的「色相環」概念為基礎，繪製成38色的花朵形狀色彩配置圖。全部共分為紅、紫
紅、藍紫、藍、藍綠、綠、黃綠、黃、橙、橘紅、白黑、灰色等12組顏色。請依照各組別上色。

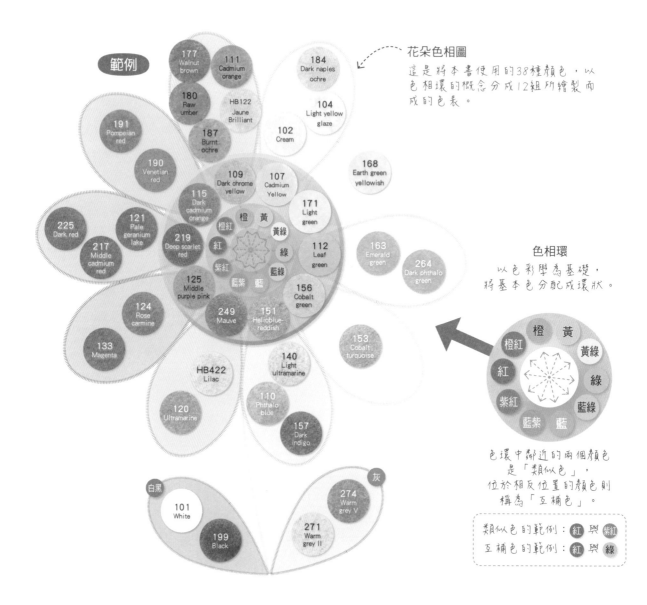

試畫看看吧

對照範例實際練習。一次畫一個區塊,感受同色系之間的關聯性。

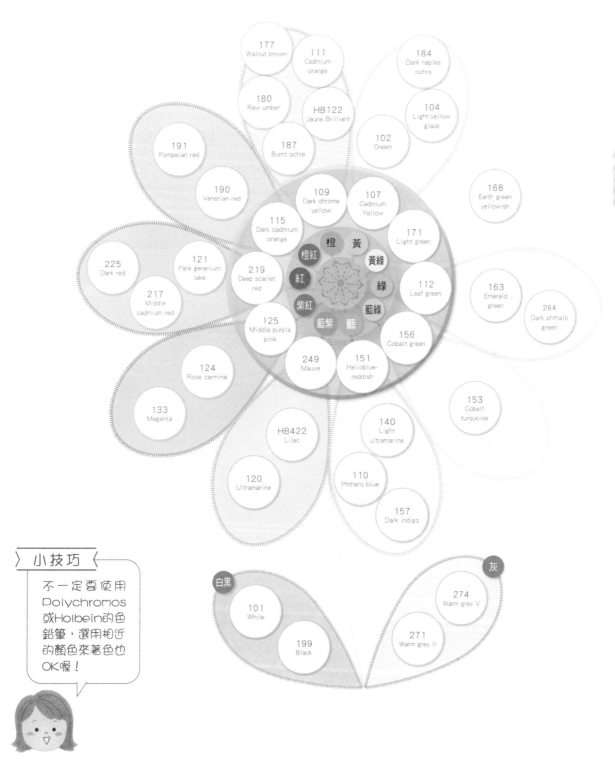

〉 小技巧 〈

不一定要使用
Polychromos
或Holbein的色
鉛筆,選用相近
的顏色來著色也
OK喔!

調出不同顏色的混色技巧

 色鉛筆和顏料一樣可以透過多色堆疊調出色彩,卻無法像顏料般先在調色盤中調色再繪製,因此最為顯色的通常是第一層塗的顏色。

🚩 兩色堆疊的混色

在A、B塗上黃色,然後再將B、C塗成紅色,此時的B會變成橘色。

🚩 感受混色的效果

現在就來實際練習混色吧。①是以單一色彩上色,②則是先淡淡上一層底色,再疊上①的顏色,讓視覺上還是以①為主色,但混色後的深度卻比僅塗單色更有層次。③是利用兩種不同顏色重疊,調出接近①的顏色,看起來是不是很不一樣呢!

範例 橘子

只用 115 上色。

先用 107 淺塗一層底色,再畫上①的 115 。

混合 107 和 121 兩色,畫成接近①的顏色。

範例 綠葉

只用 112 上色。

先用 107 淺塗一層底色,再畫上①的 112 。

混合 107 和 110 兩色,畫成接近①的顏色。

範例 葡萄

只用 249 上色。

先用 125 淺塗一層底色,再畫上①的 249 。

混合 121 和 110 兩色,畫成接近①的顏色。

⚑ 試畫看看吧

對照範例實際練習。

✓ 兩色堆疊的混色

混合黃色與紅色，
調出橘色

黃色　　紅色

混合黃色與藍色，
調出綠色

黃色　　藍色

混合紅色與藍色，
調出紫色

紅色　　藍色

✓ 感受混色的效果

橘子

只用 115 上色。

先用 107 塗上一層底色，再
將①的 115 疊在上層。

混合 107 和 121 兩色，
畫成接近①的顏色。

綠葉

只用 112 上色。

先用 107 塗上一層底色，再將
①的 112 疊在上層。

混合 107 和 110 兩色，
畫成接近①的顏色。

葡萄

只用 249 上色。

先用 125 塗上一層底色，再
將①的 249 疊在上層。

混合 121 和 110 兩色，
畫成接近①的顏色。

> 小技巧
>
> 如果混合得不夠均勻，可以先塗一層非常薄的淺色，然後
> 疊上深色，最後再重重塗一層淺色加強！

表現深淺變化的單色漸層塗法

 接下來要練習的「單色漸層」，是指讓同一種顏色由濃轉淡的畫法。這是色鉛筆畫經常運用的技巧，能夠表現出順暢自然的色彩變化。

▌單色漸層的上色步驟

畫漸層時，要先設想好顏色由深到淺的方向。整體塗上一層淡淡的顏色後，反覆從最深處往淺色區域上色。每次都從最深處開始，逐漸縮短上色範圍，讓越深色的地方堆疊越多層顏色。此外，塗深色處時也可以略微加強筆壓，打造整體流暢自然的濃淡變化。

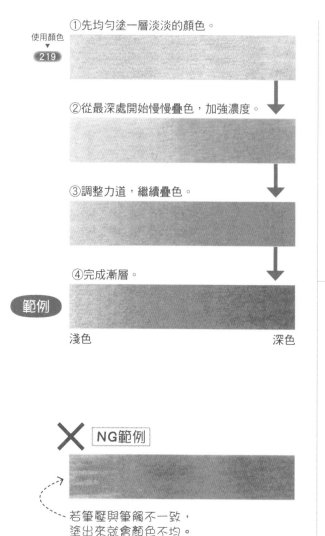

①先均勻塗一層淡淡的顏色。

使用顏色 ▼ 219

②從最深處開始慢慢疊色，加強濃度。

③調整力道，繼續疊色。

④完成漸層。

範例

淺色　　　　　　　　深色

✕ NG範例

若筆壓與筆觸不一致，塗出來就會顏色不均。

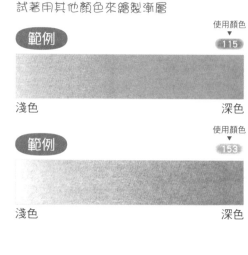

試著用其他顏色來繪製漸層

範例　使用顏色 ▼ 115

淺色　　　　　　　　深色

範例　使用顏色 ▼ 153

淺色　　　　　　　　深色

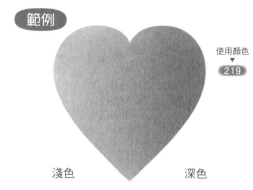

畫出愛心形狀的漸層

範例　使用顏色 ▼ 219

淺色　　　　　　　　深色

⚑ 試畫看看吧

對照範例實際練習。

練習單色漸層

淺色 深色 淺色 深色

淺色 深色 淺色 深色

參考範例，試著用其他顏色來畫漸層

淺色 深色

淺色 深色

淺色 深色

請在輪廓線內畫出
愛心形狀的漸層

淺色 深色

> 〉 小技巧 〈
>
> 要畫出自然的漸層，請耐心地一層一層疊色。

23

自然轉換色系的多色漸層塗法

 請從第18頁的花朵色相圖中,挑選多個鄰近的色彩來練習多色漸層。多色漸層能夠呈現比單色漸層更有層次的濃淡效果。

⚑ 雙色漸層

挑選相近的兩色後,先以其中的淺色淡淡塗至中段,接著取另一色,從中段接續疊塗至末端。最後整體再次輕輕塗上淺色,調整濃淡的變化。

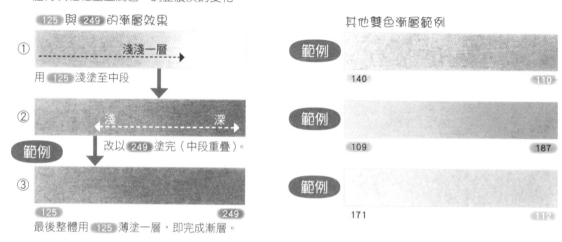

125 與 249 的漸層效果

① ┄┄┄┄ 淺淺一層 ┄┄┄→
用 125 淺塗至中段

② ←淺┄┄┄┄┄深→
改以 249 塗完(中段重疊)。
範例

③
125 249
最後整體用 125 薄塗一層,即完成漸層。

其他雙色漸層範例

範例
140 110

範例
109 187

範例
171 112

⚑ 三色漸層

和雙色漸層的步驟相同,只是改成三色。換色時要與上一色稍微重疊,才能模糊交界處,呈現出自然轉變的感覺。

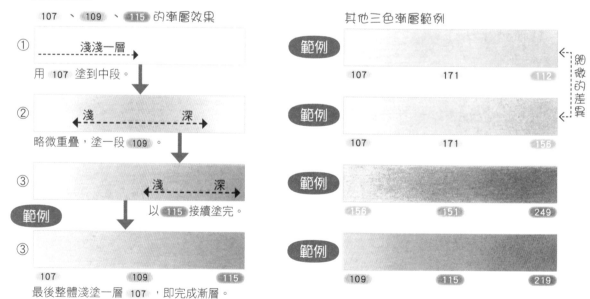

107 、 109 、 115 的漸層效果

① ┄┄┄ 淺淺一層 ┄┄┄→
用 107 塗到中段。

② ←淺┄┄┄┄深→
略微重疊,塗一段 109 。

③ ←淺┄┄深→
以 115 接續塗完。
範例

③
107 109 115
最後整體淺塗一層 107 ,即完成漸層。

其他三色漸層範例

範例
107 171 112 ┄ 細微的差異

範例
107 171 156 ┄

範例
156 151 249

範例
109 115 219

試畫看看吧

對照範例實際練習。

✓ 雙色漸層

125		249

140		110

109		187

171		112

挑選2個喜歡的顏色挑戰看看

✓ 三色漸層

107	109	115

107	171	112

107	171	158

158	151	249

挑選3個喜歡的顏色挑戰看看

109	115	219

> 小技巧
>
> 上色時要讓顏色與顏色的轉換處均勻混合，避免交界處過於突兀。

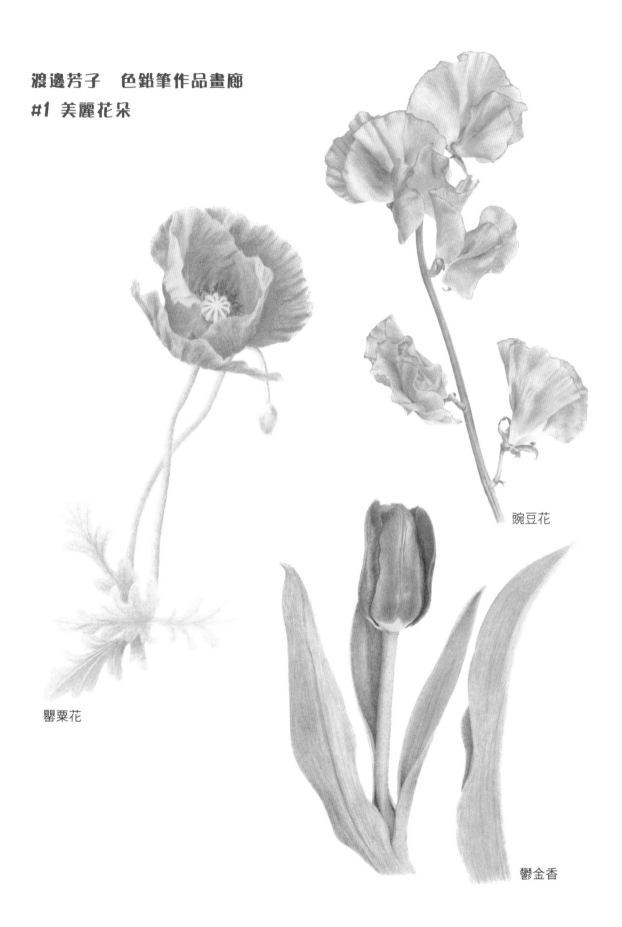

渡邊芳子　色鉛筆作品畫廊
#1 美麗花朵

豌豆花

罌粟花

鬱金香

Part 2

◆ 應用篇 ◆

色鉛筆畫的
不同表現方式

第 2 天　畫出立體感 ①～④

想畫得逼真，就必須練習立體感的表現方式。
認識「光」、「影」、「暗部」之間的關係，
能更快速掌握立體感的繪畫技巧。

第 3 天　質感練習 ①～④

陶瓷、金屬、玻璃、木頭⋯⋯依據不同材質來
練習質感的表現技巧。

第 4 天　質感練習 ⑤～⑧

麵包、水滴、蔬菜、動物毛髮⋯⋯繼續練習更
多有趣的題材，學習繪製各式質感。

第2天 畫出立體感① 基本的球體

 在第二天的課程中,我們要練習立體感的表現方式。

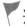 光線、陰影、暗部、亮部

想畫出具有立體感的物品,必須正確表現光與影的相對關係。請大家看下面的球體圖。當光線受到物品阻擋,相反側就會出現陰影(Shadow),而物體本身也會出現沒有照到光的陰暗處,稱為暗部(Shade),以及直接受到光線強烈照射的明亮部位,稱為亮部(Highlight)。瞭解這些部位的相對關係,能夠讓我們更容易表現出立體感。

光線

暗部 (Shade)

亮部
(Highlight)

陰影
(Shadow)

以輕力道反覆重疊
色彩,慢慢區分出
深淺差異,呈現立
體感。

範例

使用顏色

274
Warm grey V

⚑ 畫出立體的圓球

設定好光線來源後,先確認陰影、亮部、暗部的相對位置,繪製出球體。最初只是平面的圓圈,但慢慢加入陰影後,變成具有立體感的圓球。

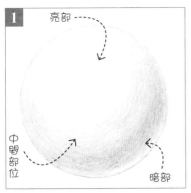

先找出球體的「亮部」、「暗部」,以及介於中間的部位,大致塗抹出各自的範圍。

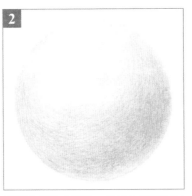

明亮的部位也要進一步加入細節的明暗變化。

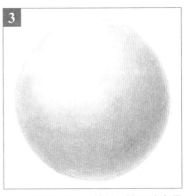

使用棉花棒或面紙擦拭,讓明暗交界處更模糊自然。

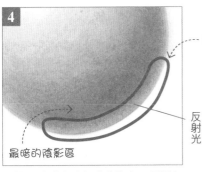

在整顆球體的暗部淺淺塗上一層顏色後,再加深球體最暗的陰影區,打造出反光效果。

在接觸地面的邊界處,加上因桌面反射光線產生「反射光」的明亮部位,讓畫面的立體感更加逼真。

⚑ 試畫看看吧

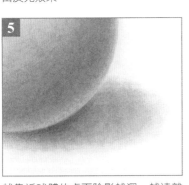

越靠近球體的桌面陰影越深,越遠離球體則越淺,以這個概念畫出漸層。

基本的長方體&圓柱

 學會畫球體之後，接著就繼續練習繪製具有立體感的長方體與圓柱吧。畫長方體時必須留意區分視線中三個平面的明暗差異，而圓柱則需要著重側邊圓弧面上柔順變化的明暗漸層。

⚑ 範例

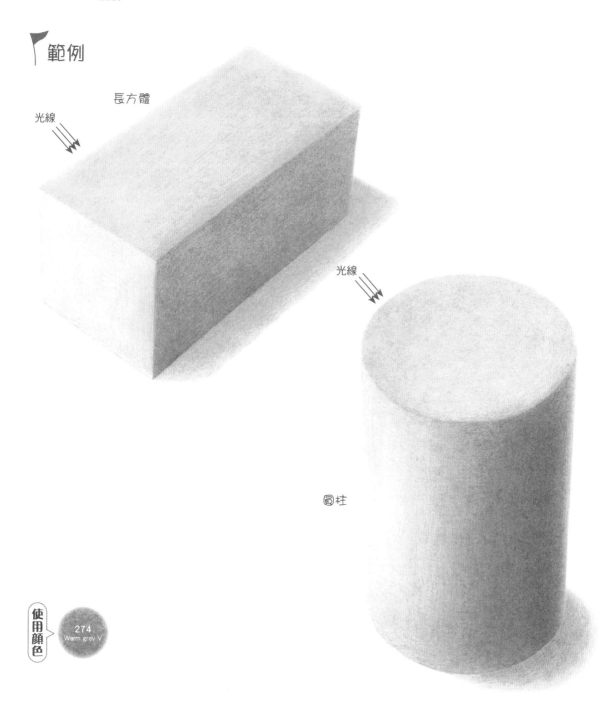

長方體

光線

光線

圓柱

使用顏色

274
Warm grey V

試畫看看吧

長方體

上色重點

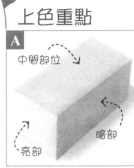

A
中間部位
暗部
亮部

請確實做出「亮部」、「中間部位」、「暗部」的區別，也要注意各平面細微的明暗變化。

B
圓弧狀的側面

請以漸層來表現圓柱側邊圓弧面的明暗變化。

C
稍微打亮

圓柱側面的暗部邊緣會出現反射的光線，稍微打亮顯得更自然。

圓柱

小技巧

在物體接觸桌面的地方增加細部的濃黑陰影，馬上就會提升立體感，不過要小心別畫成單調的直線喔！

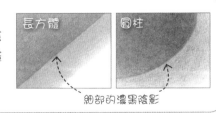

長方體　　圓柱

細部的濃黑陰影

實作練習：蘋果

 第2天
畫出立體感③

 學習目標　請試著畫出具有立體感的蘋果。這次的光源和第 28 頁的球體不同，幾乎是從正上方照射，上色時要特別留意陰影出現的位置。

 使用顏色

◤ 範例

光線

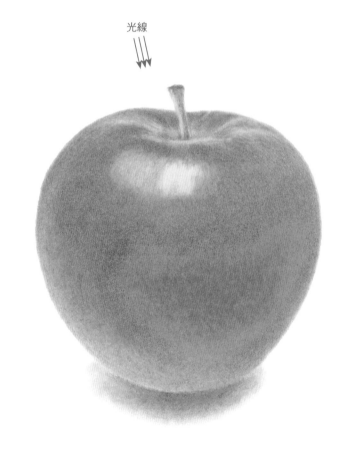

果實

102
Cream

121
Pale
geranium
lake

107
Cadmium
Yellow

180
Raw umber

蒂頭

180
Raw umber

177
Walnut
brown

上方
凹陷處

104
Light yellow
glaze

168
Earth green
yellowish

陰影

274
Warm grey V

〉 小技巧 〈

畫果實類的物體時，先用果肉的顏色打底（此範例為
102 ），再疊上外皮的顏色（ 121 ），整體看起來
更逼真。記得底色只要薄薄一層即可！

繪圖步驟 & 上色重點

下筆的時候要注意形狀的圓潤度。

1

先用 102 替整顆果實輕塗一層底色。亮部（光澤處）需留白。

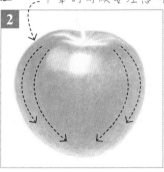

2

用 121 替果實整體添加顏色的深淺變化。下筆時要注意蘋果的弧度，光澤處與蒂頭區域留白。

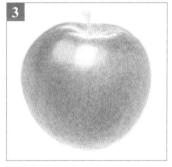

3

蘋果上方凹陷處用 104 ，蒂頭用 180 淡淡塗上一層，然後再以 107 輕塗整顆果實。

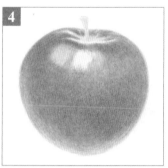

4

用 168 疊在蘋果上方凹陷處，然後再以 121 輕塗整顆果實。

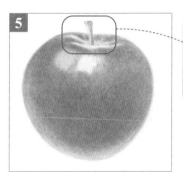

5

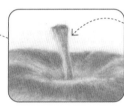

以 177 替蒂頭增添暗部細節，並用 107 121 調整果實的細部顏色。

先仔細觀察蒂頭的陰影再下筆。

試畫看看吧

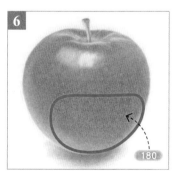

6

180

利用 102 121 107 調整整體濃淡。在果實下半部，以 180 加入些微暗部細節。最後再用 274 繪製果實下方桌面處的影子即完成。

▶▶▶書末另附彩繪線稿。

實作練習：顆粒狀巧克力

 學習以斜拿色鉛筆的方式，疊上一層又一層淡柔的色彩，畫出顆粒狀巧克力表面既有光澤又平滑的質感。注意相鄰的巧克力會有互相反射光線的特徵。

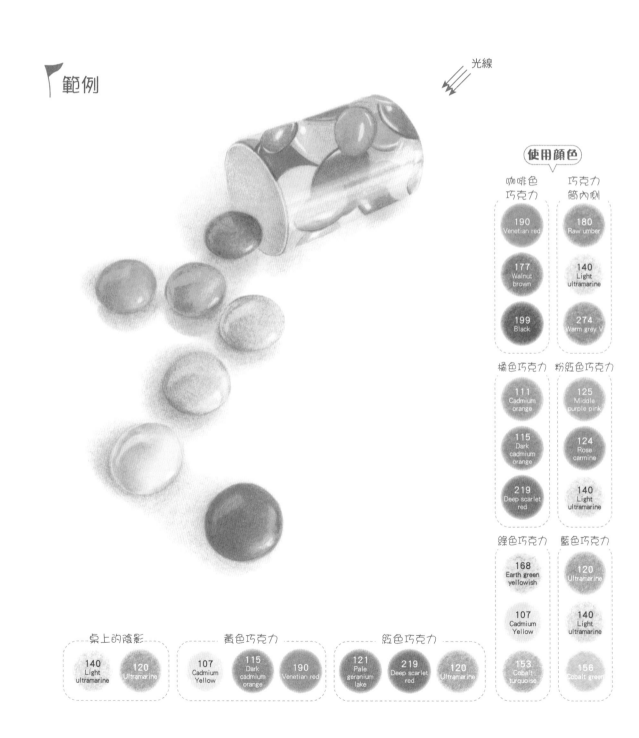

範例

光線

使用顏色

咖啡色巧克力

190 Venetian red

177 Walnut brown

199 Black

巧克力筒內側

180 Raw umber

140 Light ultramarine

274 Warm grey V

橘色巧克力

111 Cadmium orange

115 Dark cadmium orange

219 Deep scarlet red

粉紅色巧克力

125 Middle purple pink

124 Rose carmine

140 Light ultramarine

綠色巧克力

168 Earth green yellowish

107 Cadmium Yellow

153 Cobalt turquoise

藍色巧克力

120 Ultramarine

140 Light ultramarine

156 Cobalt green

桌上的陰影

140 Light ultramarine

120 Ultramarine

黃色巧克力

107 Cadmium Yellow

115 Dark cadmium orange

190 Venetian red

紅色巧克力

121 Pale geranium lake

219 Deep scarlet red

120 Ultramarine

上色重點

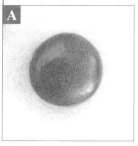

A

巧克力的立體感需仰賴表面的明暗與反光來呈現。以紅色巧克力為例,先用 **121** 塗底,再疊上 **219**,陰影處則用 **120** 處理。強烈反光區留白,而較微弱的反光區則鋪上淡淡的顏色。

B

請用 **140** **120** 構成的漸層色處理桌面的陰影。至於巧克力本身顏色所產生的反光,則添加同巧克力的顏色來加強變化。

C

用 **180** **140** **274** 來繪製筒狀包裝盒。練習畫出筒狀的圓弧感。

D

用橡皮擦擦除

亮部先正常上色,然後再拿橡皮擦擦除,抓出線狀的光澤感。

試畫看看吧

> 小技巧

在巧克力的暗部疊上其他同色系或較深的互補色,打造更真實的立體感。下面範例的黃色巧克力是在暗部添加同色系的 **115** **190**,而紅色巧克力則是在暗部加上互補的 **120**,呈現立體感。

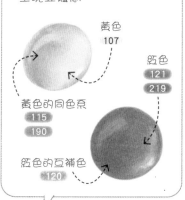

黃色
107

黃色的同色系
115
190

紅色
121
219

紅色的互補色
120

▶▶▶書末另附彩繪線稿。

表現不同材質的上色方式

學習目標 接下來我們要繼續練習各種質感的畫法。
陶瓷、金屬、玻璃、木頭……挑戰畫出形形色色的材質吧！

繪圖步驟 & 上色重點

陶杯

減少表面的明暗差距可以表現出陶器的溫潤質感。

使用顏色

156
Cobalt green

1 保留亮部不要上色，其他地方以 156 填滿顏色。

2 接著用 156 在亮部塗一層淺淺的顏色。

3 陰影區再疊上較深色的 156 即完成。

金屬杯

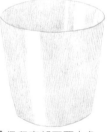

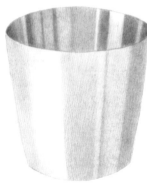

表面加上銳利亮光區及深色的陰影，呈現金屬堅硬的質地。

使用顏色

274
Warm grey V

199
Black

1 保留亮部不要上色，其他地方以 274 淺淺塗上一層顏色。

2 用 274 在深色區域加入線條感。

3 用 199 加強表面色澤的線條感及陰影後即完成。

玻璃杯

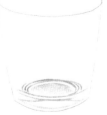

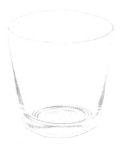

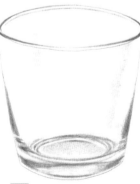

在玻璃杯厚的部分添加強烈的明暗感，杯子的透明部位留白，最後再添加一些淺色陰影，便可畫出玻璃的通透感。

使用顏色

274
Warm grey V

199
Black

1 用 274 描繪出杯子底部的模樣。

2 用 274 在側面淡淡地加上暗部陰影。

3 用 199 畫出深色陰影區域即完成。

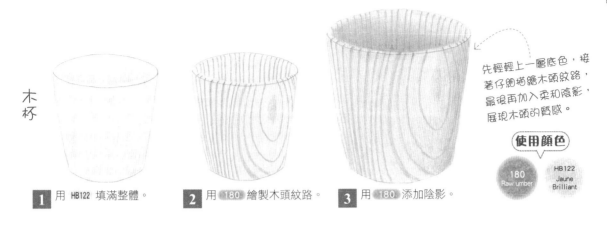

木杯

1 用 HB122 填滿整體。

2 用 180 繪製木頭紋路。

3 用 180 添加陰影。

先輕輕上一層底色,接著仔細描繪木頭紋路,最後再加入柔和陰影,展現木頭的質感。

使用顏色

180 Raw umber

HB122 Jaune Brilliant

試畫看看吧

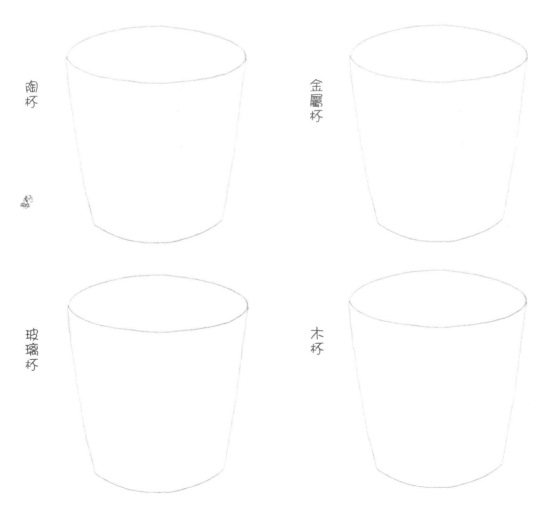

陶杯

金屬杯

玻璃杯

木杯

▶▶▶書末另附彩繪線稿。

金屬材質：湯匙與叉子

 練習畫出湯匙和叉子吧。透過深色與淺色的明暗差距，表現出金屬的冰冷質感。在光滑的鏡面裡加上周圍物品倒映的輪廓，更能提升逼真感。

範例

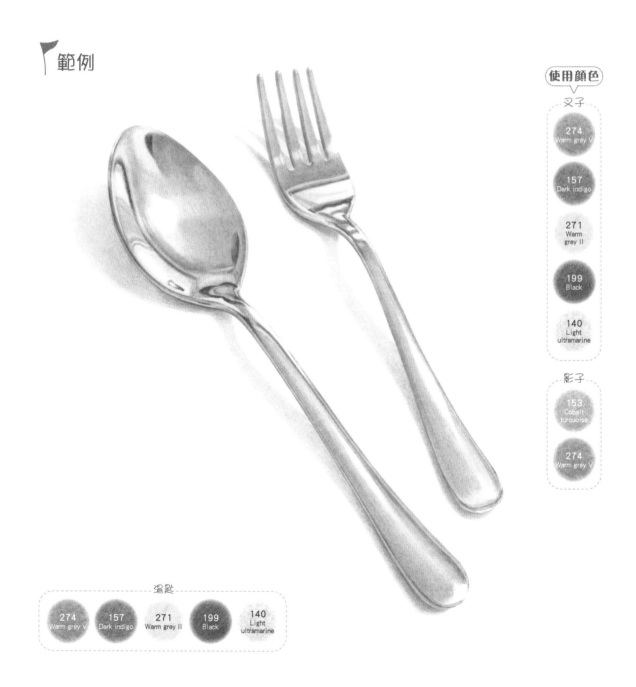

使用顏色

叉子

274
Warm grey V

157
Dark indigo

271
Warm grey II

199
Black

140
Light ultramarine

影子

153
Cobalt turquoise

274
Warm grey V

湯匙

| 274 Warm grey V | 157 Dark indigo | 271 Warm grey II | 199 Black | 140 Light ultramarine |

▶ 繪圖步驟 & 上色重點

保留亮部不上色，其他地方均勻淺塗一層 274 。

用 274 157 271 、140 慢慢疊色，加強濃淡差異。

用 199 加深湯匙上倒映周圍物體的深色區域，做出明顯的明暗區別。

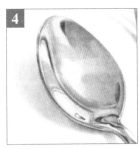

先用 153 畫桌上的影子，再用 274 加強特別深色的區域。

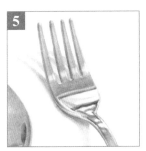

叉子也是按照相同步驟上色。務必仔細描繪側面的暗部細節，提升立體感。

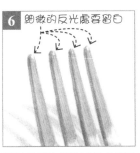

叉子尖端的細微反光處請記得留白，表現出尖銳感。

▶ 試畫看看吧

> ⟩ 小技巧 ⟨
>
> 用藍色來表現桌上的陰影，更能襯托湯匙與刀叉美麗的銀色！

▶▶▶書末另附彩繪線稿。

玻璃材質：玻璃瓶

學習目標　練習畫出玻璃透光的透明質感，以及光線在桌面陰影中形成的反光。以放鬆的力道斜拿色鉛筆，輕柔且仔細地疊上一層層淺淺的顏色。

▶ 範例

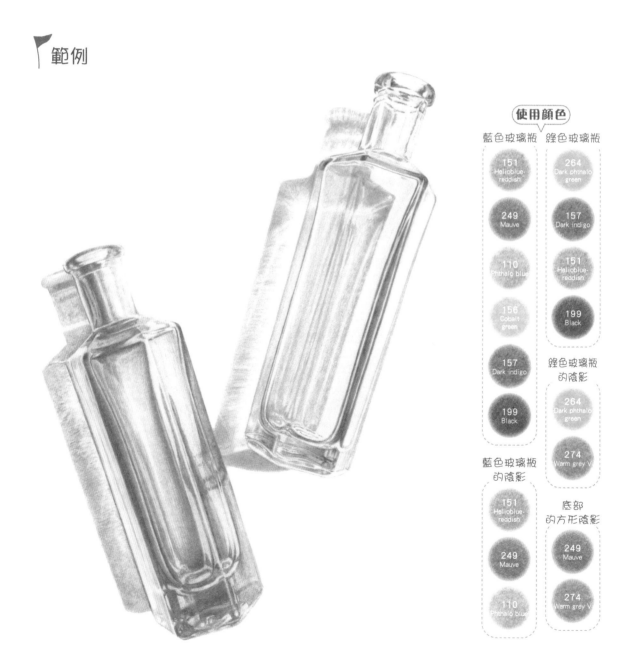

使用顏色

藍色玻璃瓶

- 151 Helioblue-reddish
- 249 Mauve
- 110 Phthalo blue
- 156 Cobalt green
- 157 Dark indigo
- 199 Black

綠色玻璃瓶

- 264 Dark phthalo green
- 157 Dark indigo
- 151 Helioblue-reddish
- 199 Black

綠色玻璃瓶的陰影

- 264 Dark phthalo green
- 274 Warm grey V

藍色玻璃瓶的陰影

- 151 Helioblue-reddish
- 249 Mauve
- 110 Phthalo blue

底部的方形陰影

- 249 Mauve
- 274 Warm grey V

繪圖步驟 & 上色重點

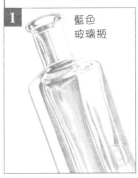
藍色
玻璃瓶

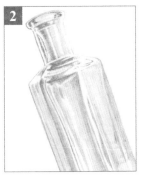

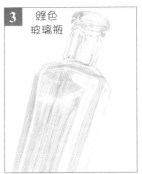
綠色
玻璃瓶

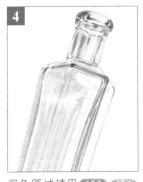

先用 151 替玻璃瓶的深色區域上色，然後再一層一層輕輕疊色，呈現透明感。

各玻璃面反射的顏色不盡相同，請用 249 110 158 淡淡疊加顏色。深色區請用 157 及 199 疊出鮮明的層次感。

先用 264 替玻璃瓶的深色區域上色，然後再慢慢疊色，呈現透明感。

深色區域請用 157 151 199 疊出鮮明的層次感。

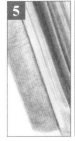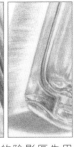

試畫看看吧

藍色玻璃瓶的陰影區先用 110 打底，再輕輕疊上 151 。底部方形陰影要另外加上 249 。

綠色玻璃瓶的陰影區先用 264 打底，再輕輕疊上 274 。下方陰影則是在 249 上疊 274 。

〉 **小技巧** 〈

加強玻璃瓶本體暗部及亮部的明暗差距，更能表現出玻璃的堅硬質感！

▶▶▶書末另附彩繪線稿。

木頭材質：玩具汽車

 以木製的玩具車來練習畫出木頭質感吧。利用暖色系表現木頭獨特的溫潤，並仔細觀察光影之間的關係。最重要的是要描繪出自然而美麗的木頭紋路。

範例

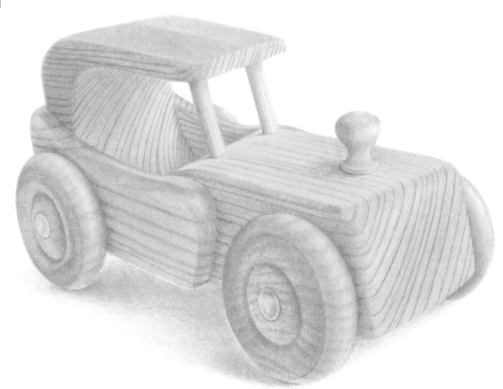

使用顏色

車子

184 Dark naples ochre	111 Cadmium orange
187 Burnt ochre	109 Dark chrome yellow
115 Dark cadmium orange	177 Walnut brown

木紋

190 Venetian red	180 Raw umber

陰影

274 Warm grey V

> **小技巧**
>
> 木紋的粗細與間隔若過度整齊，反而顯得不自然。木頭圓滑的邊角，可以利用留白手法或是用橡皮擦輕輕擦拭，製造亮光感。

繪圖步驟 & 上色重點

用 184 111 187 在底層先畫上淡淡的顏色,稍微抓出立體感。

用 190 描繪木頭紋路。紋路間距不要完全相等,也要避免線條過於筆直,保留稍微扭曲且粗細、濃淡不一的自然感。

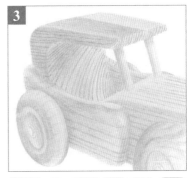

繼續用 184 111 187 109 115 輕輕地上色,逐漸加深畫面色彩。

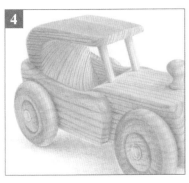

用 190 180 沿著木紋描繪,加重顏色。在玩具車的暗部疊上 177 ,最後用 274 畫出地面的陰影。

試畫看看吧

▶▶▶書末另附彩繪線稿。

表現不同質地的上色方式

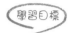 練習麵包、蔬菜、液體、動物毛髮等各種質感的畫法。

繪圖步驟 & 上色重點

法國麵包

法國麵包

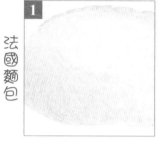

1 麵包整體先用 187 淺塗一層底色。

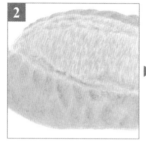

2 接著用 187 畫出細節，形塑立體感。

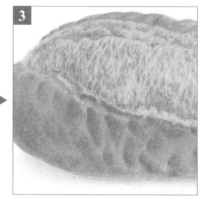

3 用 187 190 加強細節。最後用 177 畫出麵包上微焦的部分。

法國麵包

187
Burnt ochre

190
Venetian red

177
Walnut brown

高麗菜葉

1 葉脈先留白，其他地方用 112 上色。接著用 112 在較粗葉脈形成的陰影處稍微加深顏色。

2 用 102 替葉脈上色，並用 171 畫出暗部細節。

3 利用 168 140 120 畫出葉子各部位的顏色深淺變化。

高麗菜葉

112
Leaf green

102
Cream

171
Light green

168
Earth green yellowish

140
Light ultramarine

120
Ultramarine

水滴

1 保留水滴的亮部不上色，其他用 274 畫出漸層。

2 在水滴的暗部疊上 274，製造體感。

3 用 199 畫出水滴外側的陰影。

水滴

274
Warm grey V

199
Black

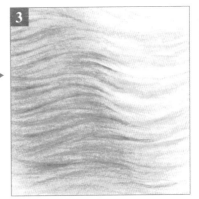

動物毛髮

187
Burnt ochre

180
Raw umber

177
Walnut brown

HB422
Jaune Brilliant

140
Light ultramarine

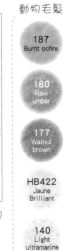

動物毛髮

順著髮流方向，用 187 慢慢疊色。

用 180 177 增加陰影。

利用 HB422 140 繪製陰影，間接勾勒出白色毛髮。

🚩 試畫看看吧

法國麵包

高麗菜葉

水滴

動物毛髮

▶▶▶書末另附彩繪線稿。

甜點質地：巧克力餅乾

 畫巧克力餅乾時，尤其需要著重餅乾本體與巧克力碎片在質感上的差異，才能畫出美味可口的感覺。塗繪餅乾表皮時稍微晃動筆尖，營造色塊不勻的效果。

範例

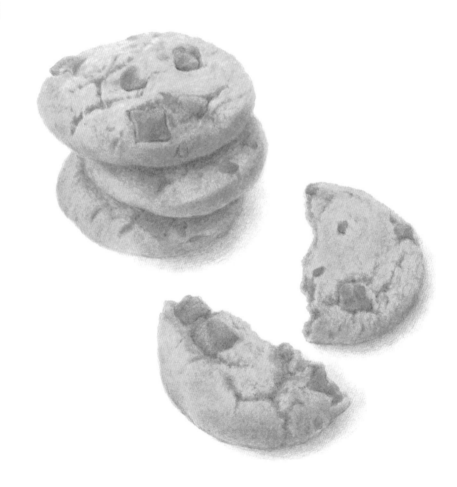

使用顏色

餅乾本體				巧克力		陰影
187 Burnt ochre	180 Raw umber	177 Walnut brown	190 Venetian red	190 Venetian red	177 Walnut brown	274 Warm grey V

繪圖步驟 & 上色重點

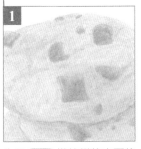

1

先用 187 描繪餅乾表面的裂痕後，在整體塗一層淡淡的底色。接著用 190 塗餅乾上的巧克力，一邊抓出立體感。

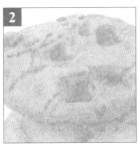

2

用 180 幫餅乾上的裂縫加上暗部細節，加強立體感。

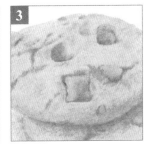

3

使用 177 在巧克力的暗部、巧克力和餅乾的隙縫、表面裂痕處疊出顏色。

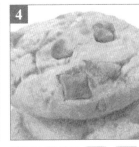

4

接下來整體用 187 180 190 輕輕疊色，製造出更逼真的立體感。

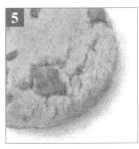

5

最後用 274 畫出陰影即完成。繪製顏色深的物體時（例如巧克力餅乾），陰影相對畫淺一點，更能鮮明襯托出主體。

試畫看看吧

第**4**天

小技巧

替餅乾相疊的位置與埋在餅乾中的巧克力碎片邊緣上色時，稍微多施一點力，畫出深色的陰影！

▶▶▶ 書末另附彩繪線稿。

蔬菜質地：蘆筍

 蘆筍是辨識度很高的蔬菜，只要掌握特色就能夠畫得逼真。仔細觀察蘆筍尖端鱗片包覆的感覺，在鱗片重疊處及隙縫深處的陰影塗上較深的顏色，表現出立體感。

▌範例

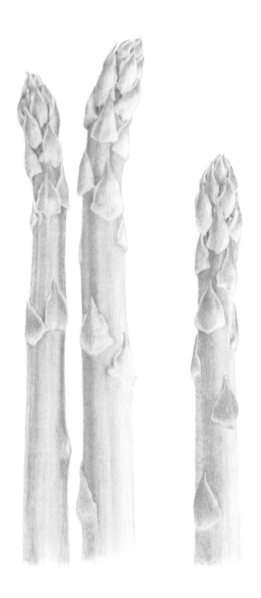

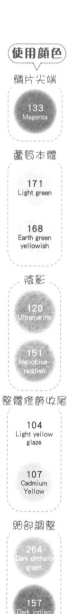

使用顏色

鱗片尖端

133
Magenta

蘆筍本體

171
Light green

168
Earth green
yellowish

陰影

120
Ultramarine

151
Helioblue-
reddish

整體修飾收尾

104
Light yellow
glaze

107
Cadmium
Yellow

細部調整

264
Dark phthalo
green

157
Dark indigo

繪圖步驟 & 上色重點

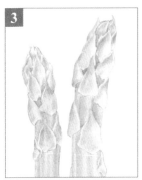

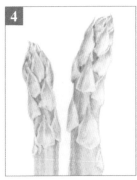

先用 133 從鱗片的三角尖端沿著植物纖維往下畫出漸層。接著整體再用 171 塗一層淡柔的底色。

整體用 168 再疊上一層顏色，然後仔細觀察鱗片的包覆感，以 168 加強色彩的深淺差異，製造出立體感。

接著用 120 151 加上不同深淺的陰影。

整體疊上 104 107 修飾顏色，並以 264 調整細節，最後用 157 加強畫面上最暗的區域，呈現更鮮明逼真的效果。

試畫看看吧

〉 **小技巧** 〈

用色鉛筆畫圖時，越後面塗的顏色越不顯色，所以一開始就要先用 133 替鱗片尖端上色，接著才能疊上綠色！

▶▶▶書末另附彩繪線稿。

第4天
質感練習⑧

液體質地：碳酸雞尾酒

 描繪玻璃杯飲料時，除了冰塊、氣泡、杯底曲線等細節很重要外，也要特別留意有液體、無液體處的差異，例如浮在水面上的冰塊輪廓銳利，但浸泡在水中時卻略微模糊，非常有趣。

🚩 範例

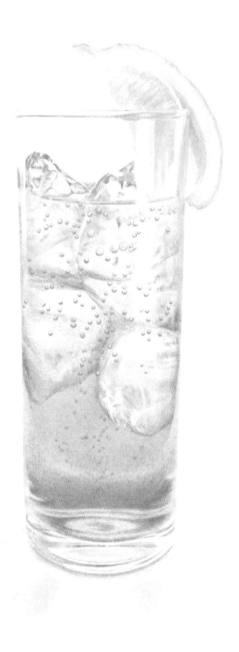

使用顏色

液體外的冰塊　液體內的冰塊

156 Cobalt green	156 Cobalt green
110 Phthalo blue	110 Phthalo blue
274 Warm grey V	151 Helioblue-reddish
271 Warm grey II	271 Warm grey II
199 Black	

深色的液體

151 Helioblue-reddish

液體外的玻璃杯

271 Warm grey II
274 Warm grey V
156 Cobalt green

陰影

110 Phthalo blue
271 Warm grey II

檸檬

107 Cadmium Yellow
104 Light yellow glaze
184 Dark naples ochre
111 Cadmium orange
180 Raw umber
271 Warm grey II
102 Cream
168 Earth green yellowish

上色重點

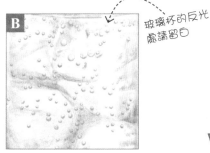

玻璃杯的反光
處請留白

A
浮在液體上方的冰塊，先用 158 110 畫出每一面倒映的不同顏色。再用 274 271 199 描繪暗部的陰影細節。

B
液體中的冰塊先用 158 110 151 呈現倒映的顏色，陰影則用 271 來處理。接著以 158 畫出細部的氣泡，然後用 110 在下半部加上陰影。

試畫看看吧

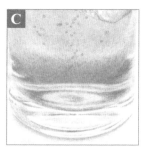

C
用 151 畫出玻璃杯底較深色的液體，並加重兩側的暗部區域。透明玻璃杯身則以 271 274 158 來上色。

D
液體與玻璃杯在桌面上的倒影，分別用 110 與 271 輕輕疊畫出放射感。

玻璃杯的
反光處請留白

E
檸檬外皮用 107 ，內側果肉用 104 分別塗上底色，然後用 184 111 加上陰影。接著用 180 勾勒果皮邊緣的輪廓、果皮內側或果肉上的陰影。最後在白色部分用 271 102 ，果肉暗部區域用 168 修飾細部。

〉 小技巧 〈

畫氣泡的圓弧時，請保持筆芯尖銳，用非常細的線條描繪！

▶▶▶書末另附彩繪線稿。

渡邊芳子　色鉛筆作品畫廊
#2 美味甜點

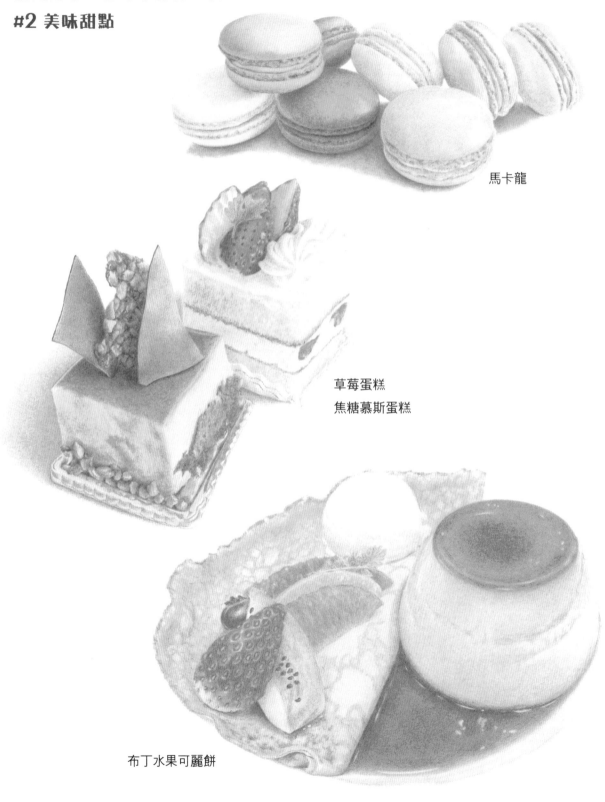

馬卡龍

草莓蛋糕
焦糖慕斯蛋糕

布丁水果可麗餅

Part 3

◆ 實踐篇 ◆

活用上色技巧的
彩繪主題

第5天　食物（哈密瓜‧水果塔）

運用前面章節的技巧，進一步挑戰各種題材。
先從食物開始，試著畫出美味可口的模樣。

第6天　植物（繡球花‧多肉植物盆栽）

接著挑戰畫出大自然中的花朵與植物。

第7天　小物件（復古風刺繡手帕‧醃漬蔬果瓶）

練習畫出平常會用到的小東西。

第8天　動物（虎皮鸚鵡‧小貓）

練習畫出可愛的動物。

第5天
食物

哈密瓜

 幫哈密瓜上色的重點，在於必須同時掌握成熟多汁的果肉，以及堅硬又有特色的網紋外皮，利用筆觸、色彩營造出兩種完全不同的質地。

▶ 範例

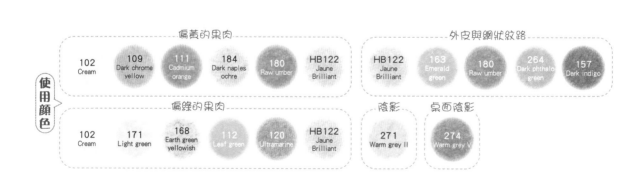

使用顏色	偏黃的果肉					外皮與網狀紋路					
	102 Cream	109 Dark chrome yellow	111 Cadmium orange	184 Dark naples ochre	180 Raw umber	HB122 Jaune Brilliant	HB122 Jaune Brilliant	163 Emerald green	180 Raw umber	264 Dark phthalo green	157 Dark indigo
	偏綠的果肉					陰影	桌面陰影				
	102 Cream	171 Light green	168 Earth green yellowish	112 Leaf green	120 Ultramarine	HB122 Jaune Brilliant	271 Warm grey II	274 Warm grey V			

繪圖步驟 & 上色重點

1

先用 102 在果肉整體塗上底色。

2

果皮先用 HB122 畫出網狀紋路，其他部分則用 163 輕輕打底。

3

用 109 111 184 在果肉主要的黃色部位疊出立體感。種子的凹陷處用 180 上色。

4

用 180 畫出網狀紋路的陰影，然後在果肉偏綠部位用 171 168 112 120 上色。邊緣和果肉上的陰影用 271 修飾，接著再用 264 畫出果皮切面處。

5

在果肉部位輕輕疊上 HB122 與 184 ，接著在果皮切面較深色的地方，以 157 加強陰影。最後用 274 畫出桌上的影子。

試畫看看吧

> 小技巧

使用棉花棒擦拭果肉到果皮之間，修飾出柔順的色彩漸層，讓成品看起來更自然。

▶▶▶書末另附彩繪線稿。

第5天
食物

水果塔

學習目標　在水果塔的練習中,可以學到如何細緻呈現甜點中各種不同元素的質感,例如果實與果肉的飽滿多汁、糖漿亮麗的透明光澤、鮮奶油卡士達醬的濃郁,以及塔皮的酥脆感。

範例

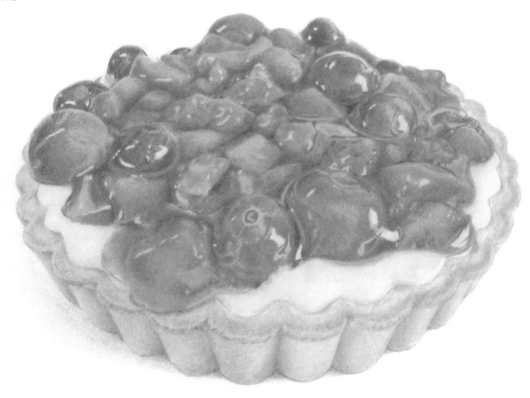

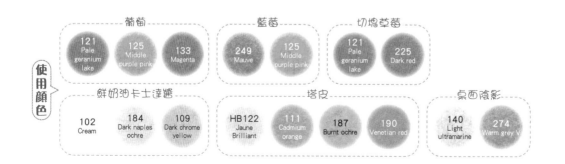

使用顏色

葡萄
| 121 Pale geranium lake | 125 Middle purple pink | 133 Magenta |

藍莓
| 249 Mauve | 125 Middle purple pink |

切塊草莓
| 121 Pale geranium lake | 225 Dark red |

鮮奶油卡士達醬
| 102 Cream | 184 Dark naples ochre | 109 Dark chrome yellow |

塔皮
| HB122 Jaune Brilliant | 111 Cadmium orange | 187 Burnt ochre | 190 Venetian red |

桌面陰影
| 140 Light ultramarine | 274 Warm grey V |

繪圖步驟 & 上色重點

保留葡萄上的反光處不上色，用 121 填滿其他區域。上色時要注意深淺變化，表現畫面的立體感。

接著在光澤區以外的地方，再用 125 疊上一層顏色，並以 133 修飾深色部位。

依序使用 249 、125 替藍莓上色。草莓部分先用 121 為整體抓出立體感，再用 225 加強暗部。

先用 102 為鮮奶油卡士達醬打底，再用 184 109 疊出陰影。塔皮則是先用 HB122 畫好底色，疊上 111 後再用 187 190 畫出陰影。

試畫看看吧

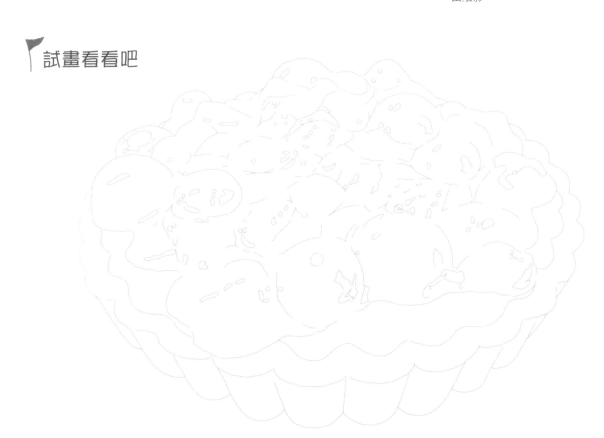

> 小技巧
>
> 確實觀察反光處，透過在水果表面留白的方式，營造出糖漿的光澤感！

▶▶▶書末另附彩繪線稿。

第6天
植物

繡球花

 利用藍色系與紅色系混色，調出繡球花的紫色花萼。即使同樣是紫色，仍有偏紅或偏藍等不同的差異，繪圖時要適當改變調色比例。善用添加陰影的手法來表現許多花萼重疊的立體感。

範例

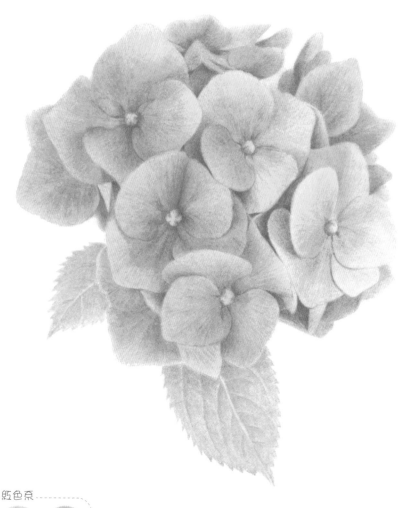

使用顏色

紅色系

| 124 Rose carmine | 125 Middle purple pink | 133 Magenta |

藍色系

| 120 Ultramarine | 140 Light ultramarine | 110 Phthalo blue |

深色的花萼

| 249 Mauve | 151 Helioblue-reddish |

葉子

| 163 Emerald green | 140 Light ultramarine | 171 Light green | 104 Light yellow glaze | 157 Dark indigo |

⚑上色重點

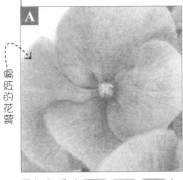

偏紅的花萼

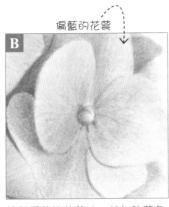

偏藍的花萼

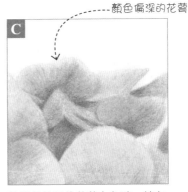

顏色偏深的花萼

用紅色系（ 124 125 133 ）
與藍色系（ 120 140 110 ）
來混色，調出花萼的紫色。繪製
偏紅的花萼時，就提高紅色系的
比例。

繪製偏藍的花萼時，就加強藍色
系的比例。

替顏色較深的花萼上色時，請在
藍色系與紅色系混色之後，再疊
上 249 151 修飾。

⚑試畫看看吧

葉子用 165 打底，疊上 140
172 ，然後在最上層塗 104 提
升整體明亮度。葉脈邊緣要稍微
加重顏色。花朵下方則用 157
淡淡畫出陰影區域。

〉 小技巧 〈

畫繡球花的花萼時，
請沿著纖維方向由中
心往外側上色。即便
使用相同的顏色混
色，也會因為重疊次
數的多寡影響顏色的
變化喔！

▶▶▶書末另附彩繪線稿。

第
6
天

第6天 植物

多肉植物盆栽

 與一般植物不同，多肉植物除了色彩繽紛，還帶有獨特的圓澎澎可愛形狀。透過觀察及練習描繪不同品種的多肉，能夠更精細呈現出飽滿的特色外，也能掌握不同品種間的顏色跟形狀變化。

範例

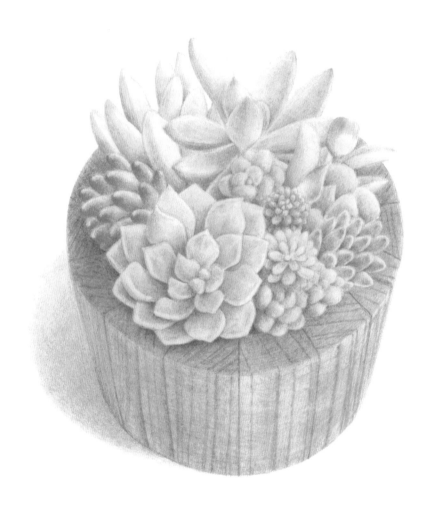

使用顏色

┌─ 綠色植物 ─┐
- 112 Leaf green
- 151 Helioblue-reddish
- 157 Dark indigo

┌─ 黃色植物 ─┐
- 104 Light yellow glaze
- 171 Light green
- 184 Dark naples ochre
- 187 Burnt ochre

┌─ 紅色植物 ─┐
- 121 Pale geranium lake
- 225 Dark red
- 171 Light green
- 187 Burnt ochre

┌─ 土黃色植物 ─┐
- 187 Burnt ochre
- 171 Light green

┌─ 紫色植物 ─┐
- 125 Middle purple pink

┌─ 盆器 ─┐
- 177 Walnut brown
- 180 Raw umber

┌─ 陰影 ─┐
- 274 Warm grey V

上色重點

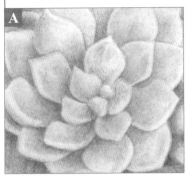

A

綠色的植物先用 112 淺塗一層底色，然後用同一個顏色加深陰影部分的色彩。更深的陰影處則用 151 修飾細節，最後以 157 補強最暗沉的陰影。

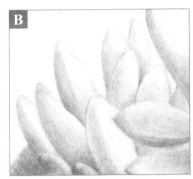

B

先用 104 替黃色植物塗上底色。接著用 171 從植物根部到中段區域畫出漸層，再用 184 187 疊出棒狀的暗部區域。

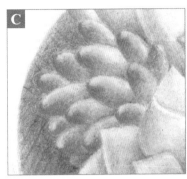

C

紅色植物先保留反光處，用 121 225 畫出漸層。偏黃色的部分則用 171 輕輕疊色，最後再用 187 加上陰影。

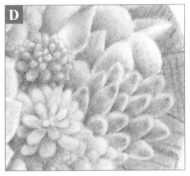

D

先用 187 為土黃色植物畫出陰影細節，再用 171 填滿中心。紫色植物要保留邊緣的亮部，然後用 125 淡淡填滿其他區域，並加重尖端與根部的顏色。

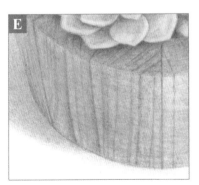

E

盆器請用 177 描繪木頭紋路，然後視情況與位置分別使用 177 與 180 填滿整體區域。最後用 274 畫出桌上的陰影。

▶▶▶書末另附彩繪線稿。

試畫看看吧

第
6
天

第7天 小物件

復古風刺繡手帕

學習目標 帶有皺褶的刺繡手帕，可以練習到目前為止沒有遇過的布面質感。只要耐心描繪布料上的淺色陰影就能呈現柔軟舒適的質地，同時，也不要忘了注意繡線隆起的立體感。

⚑ 範例

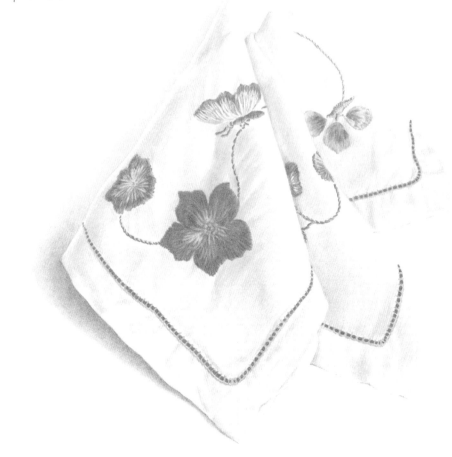

使用顏色

布面的皺褶陰影

| HB422 Lilac |
| 271 Warm grey II |

框線刺繡
| 109 Dark chrome yellow |
| 219 Deep scarlet red |

陰影
| 271 Warm grey II |
| 274 Warm grey V |

紅花刺繡

| 107 Cadmium Yellow | 111 Cadmium orange | 115 Dark cadmium orange | 217 Middle cadmium red | 219 Deep scarlet red |

藍色蝴蝶刺繡

| 140 Light ultramarine | 151 Helioblue-reddish | 107 Cadmium Yellow | 187 Burnt ochre | 177 Walnut brown |

黃花刺繡

| 107 Cadmium Yellow | 111 Cadmium orange | 115 Dark cadmium orange | 219 Deep scarlet red | 168 Earth green yellowish | 264 Dark phthalo green |

綠花與花莖的刺繡

| 168 Earth green yellowish | 264 Dark phthalo green | 151 Helioblue-reddish |

上色重點

A

白布上的皺褶陰影並沒有明顯的明暗差距，請沿著縱橫交織的纖維方向，用 HB422 271 以非常輕的力道慢慢刷出柔和的線條。

B

先在布料重疊處畫出明顯的明暗交界，然後利用漸層畫法畫出布面的陰影，呈現恰到好處的深淺變化。另外用 140 151 107 187 177 繪製藍色蝴蝶的刺繡。

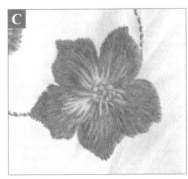

C

紅花刺繡部分要從亮色系（ 107 111 115 ）開始上色，接著再用深色系（ 217 219 ）加上陰影。

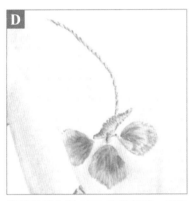

D

黃花刺繡先用 107 填滿整體，再用 111 115 219 畫出深色區域。葉子部分請沿著刺繡的繡線方向，用 168 以閃電狀的畫法上色，最後再用 264 補上深色繡線的地方。

試畫看看吧

小技巧

想要呈現繡線隆起的立體感，一定要細心地為每一條線畫上陰影喔！

▶▶▶▶書末另附彩繪線稿。

第7天
小物件

醃漬蔬果的玻璃瓶

學習目標　今天的主題是裝入醃漬蔬果的玻璃瓶，可以運用不同的上色方式，描繪出透明的玻璃、蔬果在水中的模樣，以及堅硬的金屬蓋。透過留白及橡皮擦輔助，就能做出玻璃瓶上自然柔和的反光。

📐 範例

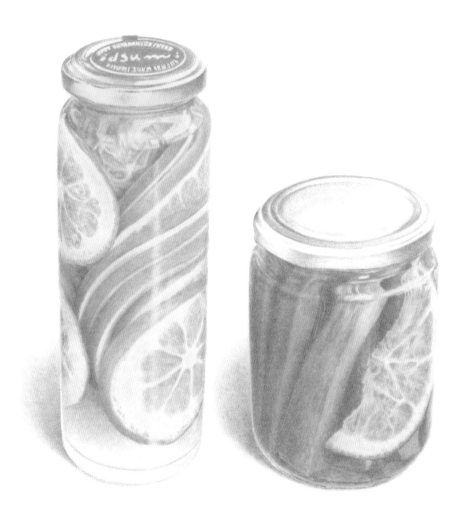

（使用顏色）

檸檬片

107
Cadmium
Yellow

109
Dark
chrome
yellow

111
Cadmium
orange

115
Dark
cadmium
orange

190
Venetian
red

102
Cream

HB122
Jaune
Brilliant

橘子切片

109
Dark
chrome
yellow

187
Burnt ochre

藍色貼紙

264
Dark
phthalo
green

151
Helioblue-
reddish

紅蘿蔔

111
Cadmium
orange

115
Dark
cadmium
orange

133
Magenta

217
Middle
cadmium
red

107
Cadmium
Yellow

金色蓋子

184
Dark
naples
ochre

180
Raw
umber

177
Walnut
brown

銀色蓋子

274
Warm
grey V

199
Black

107
Cadmium
Yellow

上色重點

紅蘿蔔┈┈→　　橘子┈→　　　留白的地方　　用橡皮擦擦掉的地方

A

B

C

D

檸檬皮先用 107 淺塗底色後疊上 109 ，再用 111 115 加上深淺變化。陰影處用 190 等色來修飾。檸檬切面的白色部分用 102 ，再加上 HB122 畫陰影。

紅蘿蔔用 111 115 打底，然後用 133 217 加上陰影。明亮部位另外再疊上 107 。橘子切面以 109 187 來繪製。

玻璃瓶上反射光線的亮部區域留白，側面較淡的反光處則是整體先畫完之後，再拿橡皮擦擦除。

用 184 180 177 繪製金色蓋子。藍色貼紙用 264 151 完成。

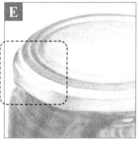
E

用 274 199 繪製銀色蓋子。最後用 107 在反射檸檬顏色的瓶蓋邊緣補上淡淡的色彩。

試畫看看吧

> 小技巧
>
> 透過筆尖的筆壓強弱變化，可以讓檸檬和橘子的切面呈現出更自然的質感。

▶▶▶書末另附彩繪線稿。

虎皮鸚鵡

 虎皮鸚鵡有著鮮豔的羽毛及花紋，可以同時處理到兩種不同的動物質感。繪製鸚鵡細長身體上的羽毛時，要注意羽毛的走向。黑色的花紋不要為了讓色彩飽和、一下筆就用力畫，以淺淺的顏色逐層疊畫才有自然的效果。

範例

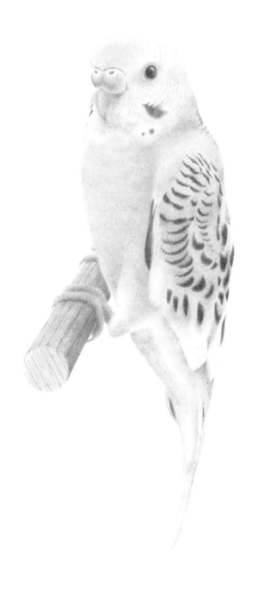

使用顏色

臉頰
153 Cobalt turquoise

頭部
104 Light yellow glaze

眼周
271 Warm grey II

鼻子
HB422 Lilac
124 Rose carmine

頭部花紋
168 Earth green yellowish

身體
104 Light yellow glaze

鳥嘴
109 Dark chrome yellow
184 Dark naples ochre
187 Burnt ochre

羽毛
112 Leaf green
199 Black
157 Dark indigo
110 Phthalo blue

眼睛
199 Black

頭部陰影
107 Cadmium Yellow
184 Dark naples ochre

木頭
271 Warm grey II
HB122 Jaune Brilliant
180 Raw umber

腳爪、趾甲
HB122 Jaune Brilliant
HB422 Lilac
124 Rose carmine
271 Warm grey II

繪圖步驟 & 上色重點

1

在頭部整體塗上 104 ，鼻子用 HB422，鳥嘴用 109 刷上淡淡的顏色。眼睛保留白色亮部，其餘用 199 填滿。

2
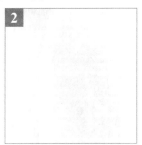

身體全區先用 104 打底，接著用 112 慢慢堆疊，畫出羽毛的感覺。

3

使用 107 184 替頭部陰影畫出立體感，鸚鵡臉頰上的花紋請用 153 上色。然後用 124 加強鼻子陰影處的細節。

4
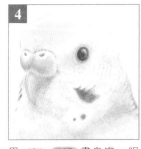

用 184 187 畫鳥嘴，眼睛周圍用 271 進行細部修飾，另外再用 168 描繪頭部的花紋。

5

用 199 替羽毛上的花紋上色，再加入 157 畫出細節變化。

6

用 110 沿著羽毛方向，小幅度振動筆尖，在羽毛整體的暗部區域畫出精細的線條，呈現羽毛的質感。

7

在腳爪塗上 HB122 HB422 124 ，然後用 271 畫出小趾甲。接著先用 271 替下方的木頭塗一層底色，再淡淡疊上 HB122，然後用 180 加深顏色並描繪出明顯的木紋。

試畫看看吧

〉 **小技巧** 〈

羽毛花紋如果一次塗黑，覆蓋 104 112 110 等明亮色彩時很容易讓畫面變髒，請小心上色！

▶▶▶書末另附彩繪線稿。

小貓

學習目標　透過幫小貓上色來練習畫出動物的毛髮與神韻。這個主題的重點在於如何用斜拿色鉛筆的方式描繪出自然的毛流，以及貓毛中若隱若現的花色。貓眼特殊的光亮色調則使用橡皮擦來輔助呈現。

範例

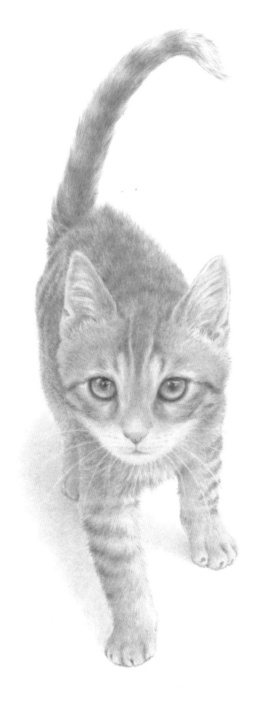

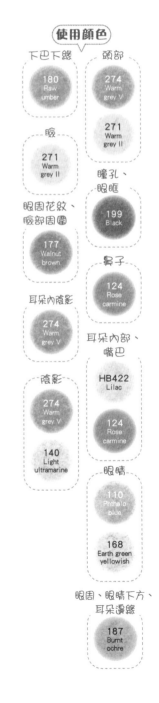

使用顏色

下巴下緣
180 Raw umber

頭部
274 Warm grey V
271 Warm grey II

臉
271 Warm grey II

瞳孔、眼眶
199 Black

眼周花紋、臉部周圍
177 Walnut brown

鼻子
124 Rose carmine

耳朵內陰影
274 Warm grey V

耳朵內部、嘴巴
HB422 Lilac
124 Rose carmine

陰影
274 Warm grey V
140 Light ultramarine

眼睛
110 Phthalo blue
168 Earth green yellowish

眼周、眼睛下方、耳朵邊緣
187 Burnt ochre

▌繪圖步驟 & 上色重點

1
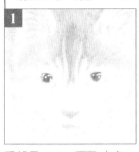

頭部用 271 274 上色。黑色瞳孔的反光處留白，其他用 199 填滿。鼻子用 124 。耳朵內部與嘴巴用 HB422 、 124 。

2
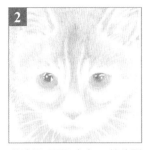

眼睛用 110 上色，然後再疊上 168 。用 187 修飾眼睛周圍、下方以及耳朵邊緣，下巴的下緣則用 180 畫出陰影。

3
用橡皮擦擦拭
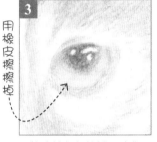

用橡皮擦輕輕擦拭，淡化眼睛下半部的顏色，做出球狀立體感。

4
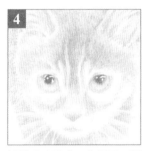

避開眼睛及嘴巴的周圍，還有鬍鬚位置，在臉部的其他地方塗上 271 。

5
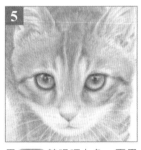

用 199 替眼眶上色，再用 177 描繪眼睛旁邊和下方的紋路，在臉部周圍疊色時也要避開鬍鬚。然後再用 274 補上耳朵內的陰影。

6

最後用 274 140 畫出小貓下方的影子。

> 〉 小技巧 〈
>
> 繪製毛流時請先塗淺色，再用深色的色鉛筆以小幅度擺動的筆觸，描繪出較短的毛髮與紋路！

▶▶▶書末另附彩繪線稿。

▌試畫看看吧

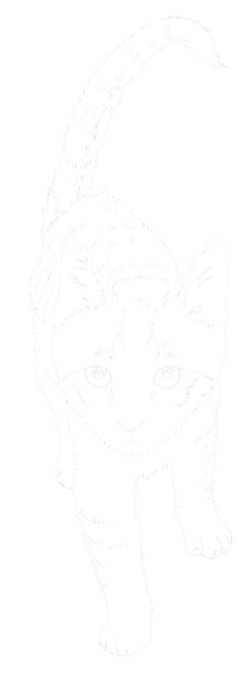

渡邊芳子　色鉛筆作品畫廊
#3 可愛動物

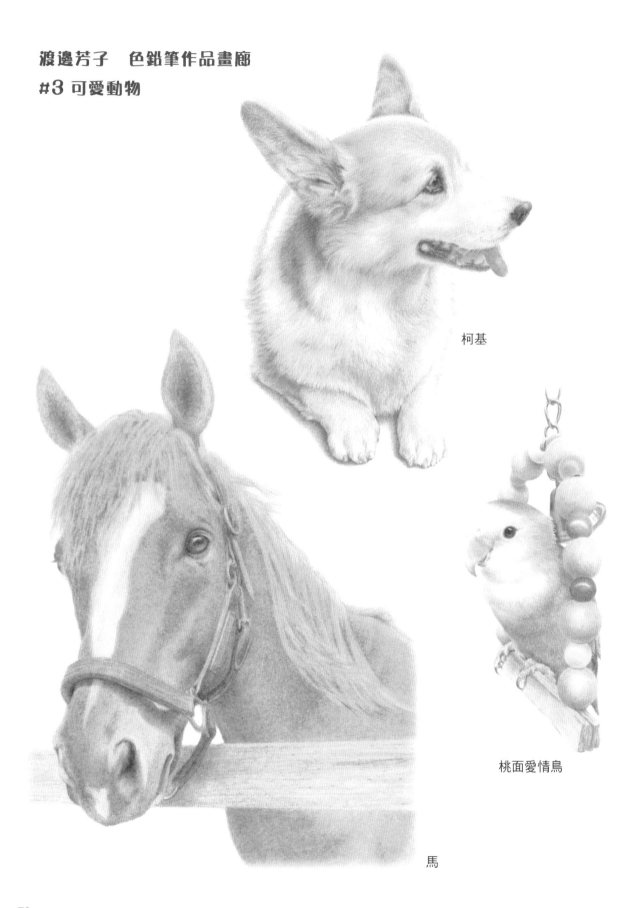

柯基

桃面愛情鳥

馬

Part 4

◆ 挑戰篇 ◆

細緻又寫實的
進階主題

第 **9** 天　植物（玫瑰康乃馨花束）

一瓣一瓣地細心畫出堆疊的大量花瓣。

第 **10** 天　小物件（璀璨五色寶石）

畫出寶石不同顏色的璀璨光輝。

第 **11** 天　食物（豐盛早午餐拼盤）

仔細描繪色彩繽紛的美味食材。

第 **12** 天　食物（酥脆可樂餅漢堡）

練習畫出各種不同質感的食材。

第 **13** 天　動物（毛茸茸博美狗）

表現出小狗毛茸茸的毛髮質感。

第 **14** 天　人偶（古典洋娃娃）

學習描繪出人偶細緻的表情。

玫瑰康乃馨花束

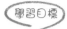 學習目標　有著重重花瓣的玫瑰和康乃馨畫起來繁複，但只要掌握上色時共通的訣竅，透過深淺不一的陰影表現出交疊的層次，就能畫出具有華麗感的細緻模樣。

上色重點

使用顏色

橘色玫瑰
- 115 Dark cadmium orange
- 121 Pale géranium lake
- 187 Burnt ochre
- 109 Dark chrome yellow
- 111 Cadmium orange

用漸層的手法，從內往外，耐心疊畫出花瓣。

繪製位於後方的康乃馨時要比較柔焦，和花束焦點的玫瑰做出前後感。

康乃馨
- 124 Rose carmine
- 121 Pale géranium lake

位於最前方的粉紅色玫瑰要畫出最鮮明的顏色，表現畫面主角的感覺。

順著植物生長的方向，用深色刻畫出葉脈輪廓，避免葉面看起來過於平坦。

葉子
- 112 Leaf green
- 168 Earth green yellowish
- 120 Ultramarine

粉紅色玫瑰
- 125 Middle purple pink
- 133 Magenta
- 219 Deep scarlet red
- 124 Rose carmine
- 249 Mauve

包裝紙的皺褶處要明確區分陰影的深淺變化。

包裝紙
- 180 Raw umber
- 187 Burnt ochre

▌粉紅色玫瑰的繪圖步驟&上色重點

從花瓣根部往外側畫出漸層

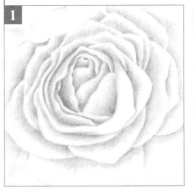
1

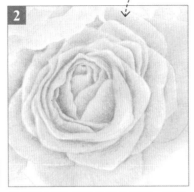
2

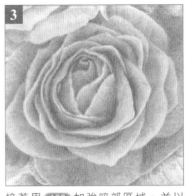
3

先用 125 塗出粉紅色玫瑰花瓣互相重疊的陰影，以及深處的暗部區。

繼續用 125 淡淡地畫出漸層，呈現花瓣越往外側越明亮的感覺。隨機在幾處末端留白，不要全部填滿。

接著用 133 加強暗部區域，並以 219 124 249 的疊色表現花瓣之間的顏色差異。

▌橘色玫瑰／康乃馨／葉子／包裝紙的上色重點

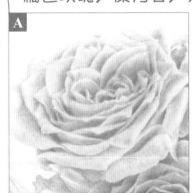
A

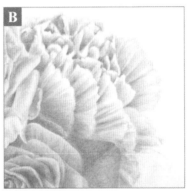
B

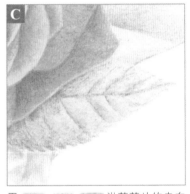
C

畫橘色玫瑰時，請依各個區域分別用 115 121 187 來表現花瓣重疊的陰影。接著用 109 111 從花瓣根部往外側塗上淺色漸層。

畫康乃馨時，先用 124 從花瓣根部往外側塗上一層淡淡的漸層，然後用 121 修飾暗部細節。

用 112 168 120 沿著葉片的走向上色。記得要畫出葉脈的深色邊緣，避免葉面看起來過於平面。

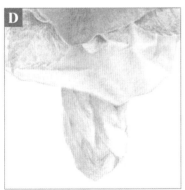
D

用 180 187 淡淡地疊畫出包裝紙。最後用 180 在皺褶處加上陰影效果，就能呈現出更真實包裝紙的質感。

> **小技巧**
>
> 花瓣要表現出又輕又薄的質感，除了暗部陰影以外的顏色要避免過重，才不會不自然！

第9天

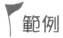 範例

試畫看看吧

▶▶▶書末另附彩繪線稿。

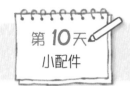

璀璨五色寶石

第 10 天
小配件

(學習目標) 用漸層的方式，呈現出琥珀色、透明、祖母綠、藍色、櫻花粉等各種不同顏色寶石的閃
耀光澤與晶透感。繪製透明物體時，必須留意桌上的陰影，會反射出物體本身的色澤。

⚑ **上色重點**

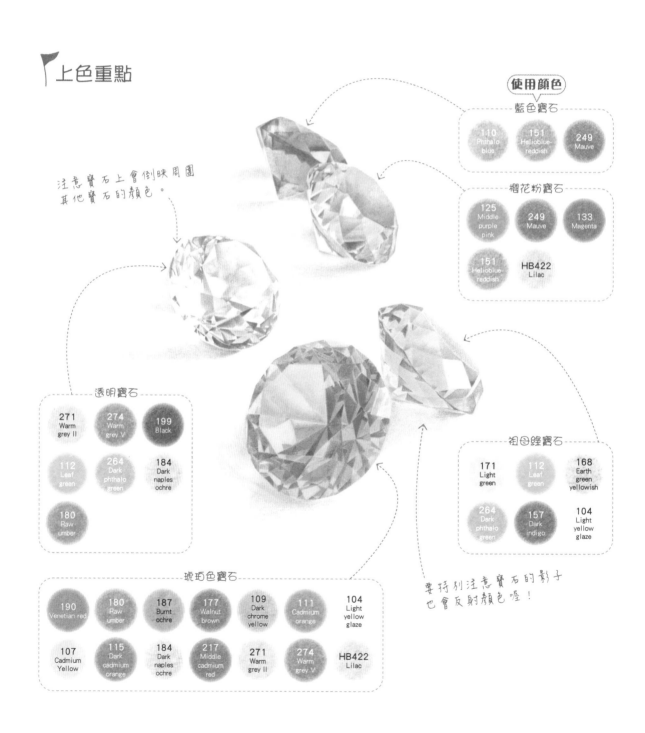

注意寶石上會倒映周圍
其他寶石的顏色。

使用顏色

藍色寶石
| 110 Phthalo blue | 151 Helioblue-reddish | 249 Mauve |

櫻花粉寶石
| 125 Middle purple pink | 249 Mauve | 133 Magenta |
| 151 Helioblue-reddish | HB422 Lilac | |

透明寶石
271 Warm grey II	274 Warm grey V	199 Black
112 Leaf green	264 Dark phthalo green	184 Dark naples ochre
180 Raw umber		

祖母綠寶石
| 171 Light green | 112 Leaf green | 168 Earth green yellowish |
| 264 Dark phthalo green | 157 Dark indigo | 104 Light yellow glaze |

琥珀色寶石
| 190 Venetian red | 180 Raw umber | 187 Burnt ochre | 177 Walnut brown | 109 Dark chrome yellow | 111 Cadmium orange | 104 Light yellow glaze |
| 107 Cadmium Yellow | 115 Dark cadmium orange | 184 Dark naples ochre | 217 Middle cadmium red | 271 Warm grey II | 274 Warm grey V | HB422 Lilac |

要特別注意寶石的影子
也會反射顏色喔！

琥珀色寶石的繪圖步驟 & 上色重點

1

2 107 104

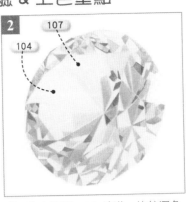

3

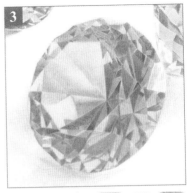

先用 190 180 187 177 從琥珀色寶石的深色部分開始上色。接著在稍微明亮的區域塗上 109 111 。

剩下的表面用 104 填滿，比較深色的地方就用 107 多疊幾層。

各個切面繼續用 115 184 217 271 274 HB422 調整深淺變化。

透明寶石／祖母綠寶石／藍色寶石／櫻花粉寶石的上色重點

A

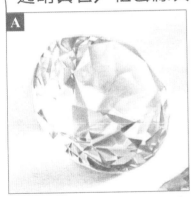

B

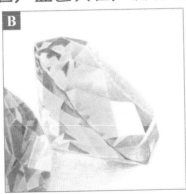

C

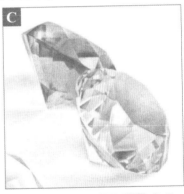

透明寶石的明亮區先留白，其他地方用 271 274 199 上色。仔細觀察相鄰切面的深淺變化，逐面耐心上色。最後再用 112 264 184 180 補上祖母綠寶石和琥珀色寶石反射在透明寶石上的顏色。

利用 171 112 168 264 的疊色，畫出祖母綠寶石上每個面所呈現的各種綠色。特別深色的地方用 157 來加強。最後用 104 補上寶石中反射隔壁琥珀色寶石的顏色。

藍色寶石用 110 151 249 處理。櫻花粉寶石則用 125 249 133 151 HB422 處理。替淺色寶石上色時，必須用淡淡的漸層逐步修飾，不可以畫得太濃。

> 小技巧
>
>
>
> 仔細區分出深色、淺色、中間色的色彩差異與深淺變化，耐心地一面一面處理宛如馬賽克磚般的寶石切面。

第10天

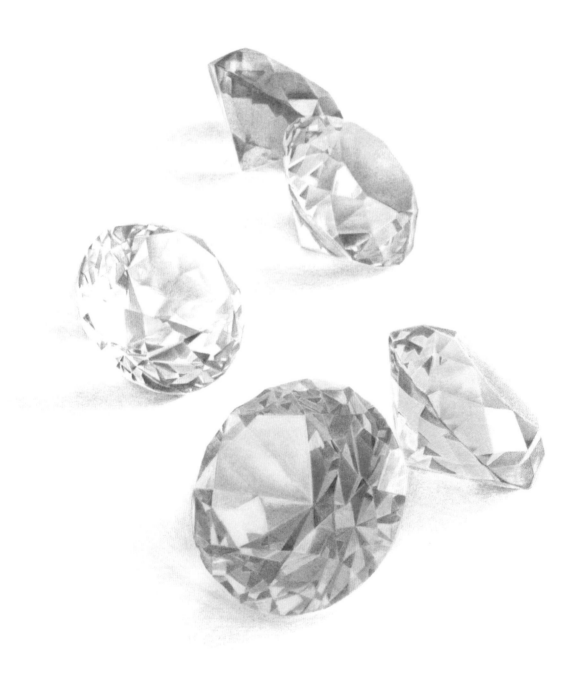

試畫看看吧

▶▶▶書末另附彩繪線稿。

豐盛早午餐拼盤

烤得金黃焦脆的吐司搭配草莓果醬和奶油乳酪、玉米濃湯、荷包蛋、色彩繽紛的生菜沙拉……練習畫出美味誘人的早餐拼盤吧。試著表現出各種食物質感所呈現的可口感。

上色重點

玉米濃湯
- 102 Cream
- 109 Dark chrome yellow

巴西利
- 163 Emerald green
- 110 Phthalo blue
- 264 Dark phthalo green
- 157 Dark indigo

湯杯
- HB422 Lilac
- 271 Warm grey II

使用顏色

吐司
- 109 Dark chrome yellow
- 111 Cadmium orange
- 190 Venetian red
- 271 Warm grey II
- 187 Burnt ochre

草莓果醬
- 121 Pale geranium lake
- 217 Middle cadmium red
- 219 Deep scarlet red
- HB422 Lilac

盤子的陰影
- 274 Warm grey V

食物的陰影
- 140 Light ultramarine
- 274 Warm grey V

盤子
- 140 Light ultramarine

用留白來表現奶油乳酪的白色部位與果醬的反光處。

利用陰影清楚呈現出多種生菜交疊的樣子。

用淡淡的 140 畫出盤子的模樣。

將荷包蛋的蛋白處整體留白，透過淡淡的陰影色來表現質感。

荷包蛋
- 109 Dark chrome yellow
- 115 Dark Cadmium orange
- 104 Light yellow glaze
- 271 Warm grey II
- 102 Cream
- 187 Burnt ochre
- 177 Walnut brown

生菜沙拉
- 171 Light green
- 112 Leaf green
- 104 Light yellow glaze
- 111 Cadmium orange
- 125 Middle purple pink
- 115 Dark Cadmium orange
- 168 Earth green yellowish
- 120 Ultramarine
- 184 Dark naples ochre
- 133 Magenta
- 121 Pale geranium lake
- 151 Helioblue-reddish
- 219 Deep scarlet red
- 157 Dark indigo

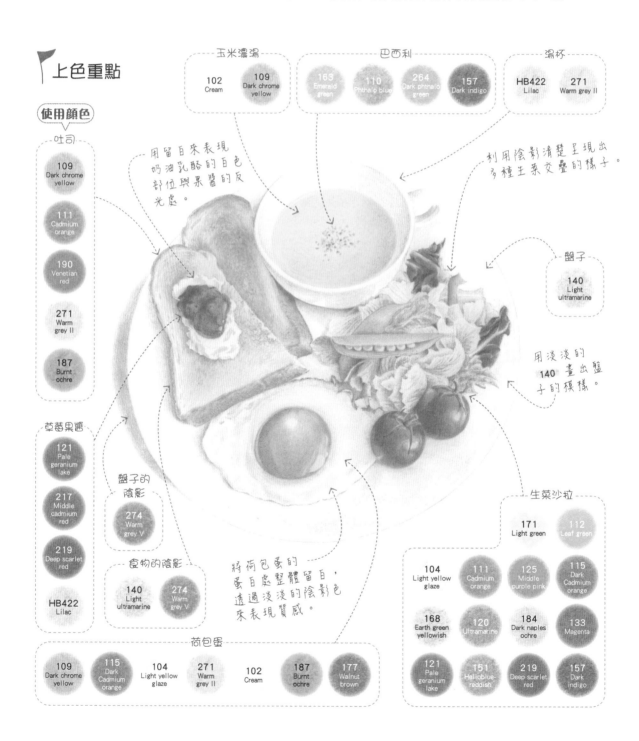

這個亮光
處要上一
層淡淡的
顏色

這個亮光處
請留白

Part
4

挑戰篇 · **細緻又寫實的進階主題**

吐司／草莓果醬／玉米濃湯／荷包蛋的上色重點

A

B

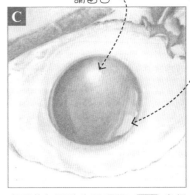

C

用 109 111 以粗糙質感塗法畫出吐司的表面，然後用 190 處理烤好的焦色，再以 271 修飾表面的隙縫，以及 187 描繪吐司邊。草莓果醬的反光處留白，其他地方用 121 填滿，再用 217 219 加強深色區域。奶油乳酪主要是紙張本身的白色，再透過 HB422 描繪陰影呈現立體感。

先用 102 替玉米濃湯整體上一層飽滿的顏色，然後用 109 加上深淺變化。接著用 183 110 264 157 畫出撒在湯上的巴西利。濃湯的湯杯部分則用 HB422 271 勾勒陰影來襯托立體感。

處理荷包蛋時先用 109 115 畫好底色，然後再塗上 104 。讓蛋黃側面呈現深色並保持頂部光亮，看起來就會有立體感。蛋黃上方的圓形光澤要留白，側面的亮光處則塗上淡淡的顏色。蛋白請用 271 102 隨機在各區加上陰影，畫出真實感。最後用 187 177 處理蛋白邊緣的焦黃處。

生菜沙拉的繪圖步驟 & 上色重點

1

2

3

整體先淺淺鋪上帶有深淺變化的底色。萵苣等綠色蔬菜的明亮部位用 171 ，深色部分用 112 。黃甜椒用 104 ，紅甜椒用 111 。紫甘藍除了菜梗外皆用 125 上色。番茄的光澤區保留紙張的白色，其餘用 115 上色。番茄蒂的位置用 168 。

一邊添加陰影，慢慢加深整體的顏色。萵苣等綠色蔬菜的陰影使用 120 168 ，黃色甜椒的陰影使用 184 ，紅色甜椒的陰影用 115 。紫甘藍的陰影用 133 ，番茄的陰影用 121 ，番茄蒂的陰影用 151 。

用 120 描繪萵苣等綠色蔬菜的葉片紋路或皺褶。另外在番茄的陰影處疊上 219 ，番茄也要加上 168 ，並在番茄蒂的陰影處加上 157 ，抓出整體的立體感。

第
11
天

> 小技巧

畫生菜沙拉裡色彩繽紛的蔬菜時，要注意菜葉相疊的上下陰影，以及不同蔬菜的質感表現，仔細描繪就能呈現出逼真效果！

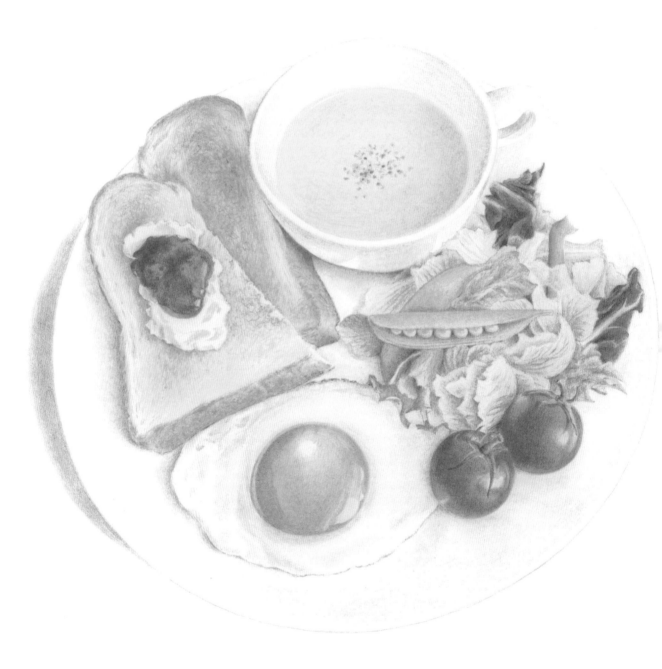

試畫看看吧

▶▶▶書末另附彩繪線稿。

酥脆可樂餅漢堡

 塞滿美味配料的可樂餅漢堡,也是另一種讓人忍不住留口水的食物質感。酥脆的可樂餅、鬆軟的漢堡麵包、濃郁的番茄美乃滋醬、脆嫩的高麗菜和萵苣、皺褶的包裝紙……組合出無懈可擊的美味感官。

上色重點

注意漢堡麵包的表面與內側在質感上的差異。

漢堡麵包

使用顏色

| 102 Cream | HB122 Jaune Brilliant | 109 Dark chrome yellow | 187 Burnt ochre |
| 180 Raw umber | 190 Venetian red | 177 Walnut brown | |

番茄美乃滋醬

- HB122 Jaune Brilliant
- 109 Dark chrome yellow
- 102 Cream
- 187 Burnt ochre
- 184 Dark naples ochre

呈現高麗菜絲的爽脆口感。

高麗菜

- 171 Light green
- 140 Light ultramarine
- 264 Dark phthalo green
- 151 Helioblue-reddish

萵苣的綠色看起來會比高麗菜絲更具有鮮嫩感。

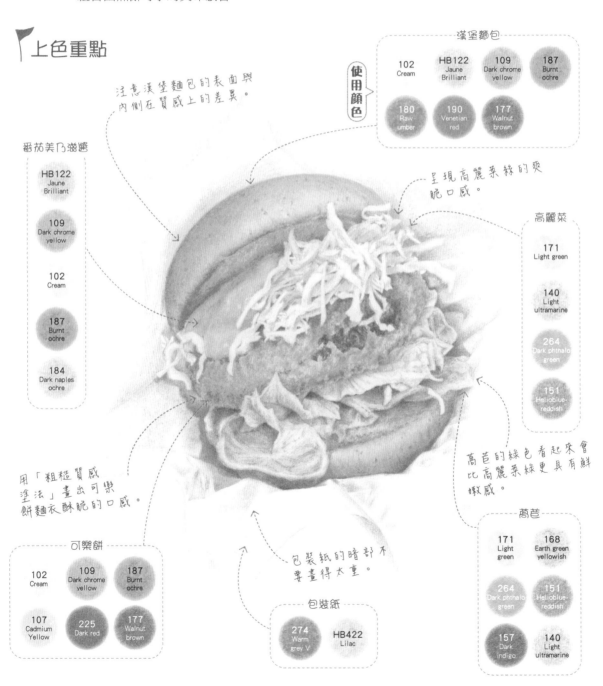

用「粗糙質感塗法」畫出可樂餅麵衣酥脆的口感。

可樂餅

| 102 Cream | 109 Dark chrome yellow | 187 Burnt ochre |
| 107 Cadmium Yellow | 225 Dark red | 177 Walnut brown |

包裝紙的暗部不要畫得太重。

包裝紙

- 274 Warm grey V
- HB422 Lilac

萵苣

171 Light green	168 Earth green yellowish
264 Dark phthalo green	151 Helioblue-reddish
157 Dark indigo	140 Light ultramarine

可樂餅／漢堡麵包／番茄美乃滋醬的上色重點

將細小光澤感的
地方留白

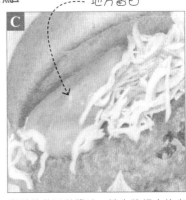

先用 102 替可樂餅麵衣整體上一層底色，然後用 109 187 兩個顏色以「粗糙質感塗法」填滿整個區域。另外再用 107 於各處隨意加上顏色修飾。焦黃色的醬汁請以 225 為底色，上面再覆蓋 177 。

先用 102 替漢堡麵包上一層底色，然後輕輕疊上 HB122 109 。用 187 畫出麵包外側深色區域的漸層，然後隨機加上外皮上散佈的深色圓點。內側除了用 187 上色以外，還要用 180 補強暗部細節，並在邊緣焦黑處加上 190 ，陰影區加上 177 。

畫番茄美乃滋醬時，請先將細小的光澤區留白，其他部分用 HB122 109 102 填滿，接著再於暗部加上 187 184 修飾細節。

高麗菜／萵苣／包裝紙的上色重點

用 171 替高麗菜絲輕塗一層底色，然後用 140 輕輕疊上陰影。位於較內側的深色陰影則用 264 151 疊色處理，打造立體感。

用 171 替萵苣整體輕輕塗上一層底色，接著用 168 264 151 增加顏色的深淺變化。特別深色的陰影區請用 157 加強，最後再用 140 畫出葉面上的紋路。

塗上深色的 274 以呈現漢堡在包裝紙上的陰影，並以 HB422 仔細處理包裝紙皺褶處的亮光與暗部，表現出紙張的質感。

第
12
天

> 小技巧
>
> 每一種質感的食材分別處理，才能畫得自然逼真！

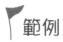範例

⚑ 試畫看看吧

▶▶▶書末另附彩繪線稿。

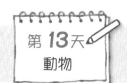

第13天
動物

毛茸茸博美狗

 練習畫出有著蓬鬆毛髮的可愛博美狗吧。耐心用深色畫上毛髮的陰影,營造自然順暢的
毛流感。白色的鬍鬚以留白的方式處理,先塗其中一邊的外側,再從另一側縮小留白區
域來做出細長的形狀。

🚩 上色重點

動物的眼睛就是逼真感
的關鍵!要記得保留瞳
孔中的白色反光點。

毛髮

使用顏色: HB122 Jaune Brilliant / 180 Raw umber / 187 Burnt ochre / 177 Walnut brown / 274 Warm grey V / 271 Warm grey II

瞳孔
199 Black

眼睛
180 Raw umber
199 Black
190 Venetian red

鼻子、嘴巴
157 Dark Indigo
177 Walnut brown
199 Black

謹慎地慢慢補上陰影顏
色,呈現動物毛髮的蓬
鬆柔軟感。

小心地上色,
避免蓋掉細長
的鬍鬚。

適度拿捏筆壓
與筆觸的細微
變化,繪製出
長毛與短毛的
不同質感。

在狗狗的下巴
加上淡淡的陰影,
更能呈現立體感。

陰影
274 Warm grey V

頭部、胸口等短毛區,
以及肉球與腳部
190 Venetian red / 191 Pompeian red

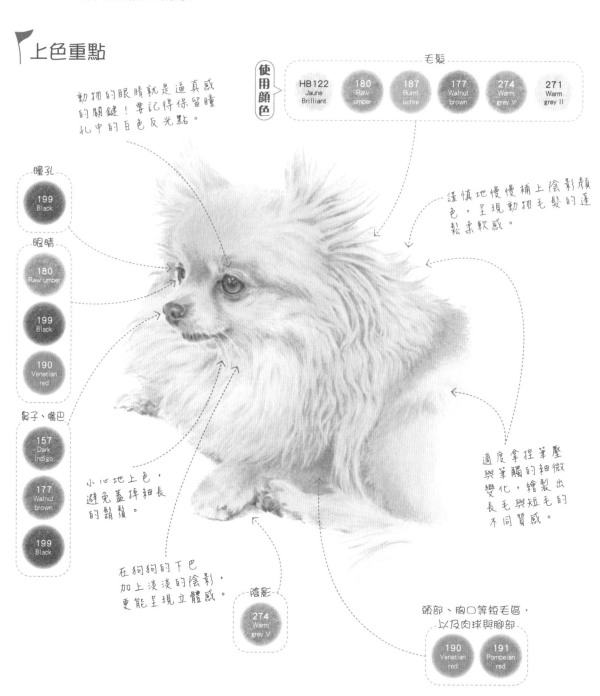

毛髮的繪圖步驟 & 上色重點

1

先用 HB122 替整體打一層淺淺的底，再用 180 畫出深色毛髮以及陰影。

2

用 187 180 替臉部周圍的毛流加上陰影，抓出立體感。

3

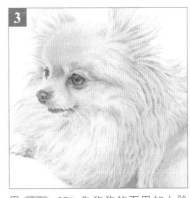

用 274 271 為狗狗的下巴加上陰影，但是不要蓋到鬍鬚的位置。整體毛髮用 HB122 輕輕上色，然後用 180 177 慢慢補上陰影。頭部、胸部等短毛區，以及肉球、腳部這些地方，請利用 190 191 的疊色加上色彩變化。

瞳孔／鼻子／嘴巴／眼睛的繪圖步驟 & 上色重點

1

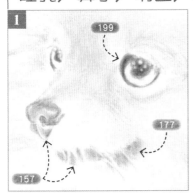

瞳孔請用 199 上色，但是要小心避開中間的白色反光點。用 157 塗鼻子和嘴巴時，記得要留意鼻子的形狀，並且避開白色的鬍鬚。狗狗的嘴角邊緣請用 177 上色。

2

用橡皮擦擦拭

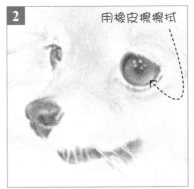

用 180 塗完眼睛後，在上半部加上 199 的深色陰影，下半部用橡皮擦輕輕擦淡，打造出眼睛的透明感。鼻子和嘴巴另外用 199 增加深色細節，呈現立體感。

3

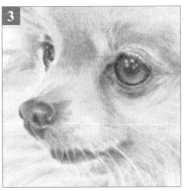

削尖 199 的筆尖，小心描繪眼眶的四周。最後在眼睛下方用 190 加上一點點紅色。

> **小技巧**
>
> 不需要一根一根描繪毛髮，大致分為幾把毛束，沿著毛流輕輕上色即可。

第
13
天

 範例

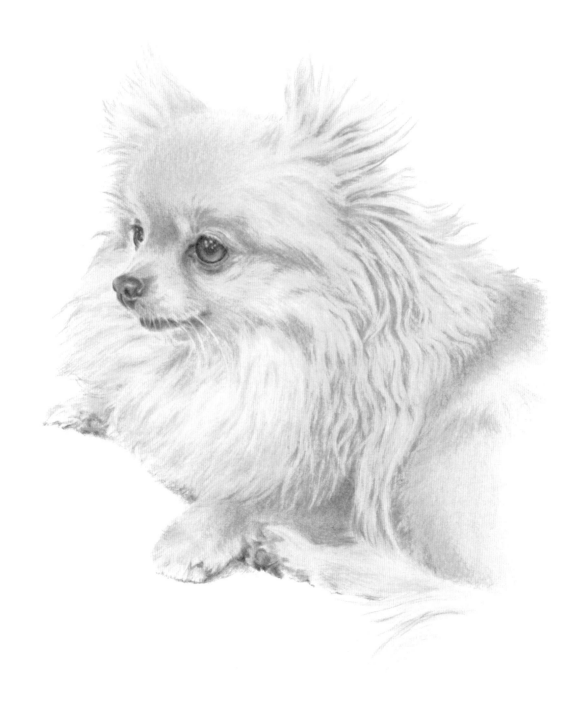

⚑ 試畫看看吧

▶▶▶書末另附彩繪線稿。

第 14 天
人偶

古典洋娃娃

學習目標 透過繪製人偶娃娃可以練習到許多技巧，亞麻色頭髮、藍色眼睛，頭上輕飄飄的帽子，
還有身上別緻的蕾絲洋裝。最重要的，還有寫實的五官與表情，務必淺淺地逐層上色，
才能畫出細緻感。

上色重點

使用顏色

臉、頸部

HB122
Jaune
Brilliant

124
Rose
carmine

眼睛、眼皮、睫毛、眉毛

110
Phthalo
blue

199
Black

187
Burnt
ochre

臉部的
顏色不要塗
得太重！

嘴唇

191
Pompeian
red

洋裝

151
Helioblue-
reddish

153
Cobalt
turquoise

確實地凸
顯陰影，畫出
服裝上的皺褶、
布料的柔軟質感以
及整體的立體感。

褲襪

HB422
Lilac

274
Warm
grey V

鞋子

157
Dark
indigo

帽子

HB422
Lilac

271
Warm
grey II

274
Walnut
brown

利用橡皮擦擦拭，
表現頭髮的光澤感。

頭髮

180
Raw
umber

177
Walnut
brown

椅子

187
Burnt
ochre

177
Walnut
brown

襯衫

271
Warm
grey II

手部

HB122
Jaune
Brilliant

180
Raw
umber

陰影

274
Warm
grey V

利用漸層塗法
畫出圓形的鞋頭。

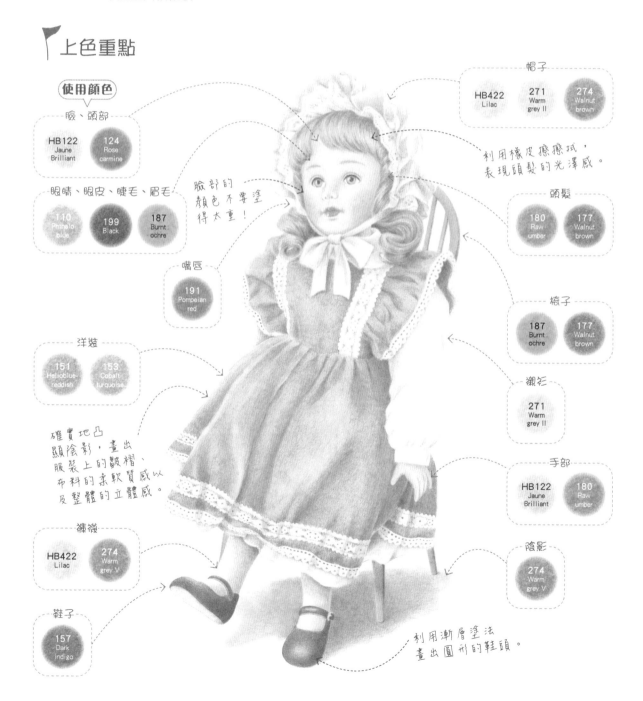

臉部與頭髮的繪圖步驟 & 上色重點

用橡皮擦擦淡

1

用 HB122 替臉部跟頭部整體塗上底色。眼睛保留光點處,其餘用 110 填滿,瞳孔使用 199,再用 187 淡淡描出雙眼皮的皺褶。然後用 180 順著毛流方向畫出髮絲感。

2
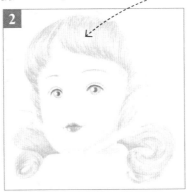

用 199 畫出睫毛。眉毛用 187,嘴唇用 191,並避開需要留白的亮光區。最後以橡皮擦擦淡頭髮的光澤區域。

3
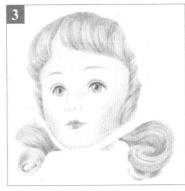

用 HB122 加強臉部的陰影,然後在臉頰處塗上淺淺的 124。最後用 177 隨機在頭髮上加入髮絲紋路,呈現髮束感,並加深陰影部位的顏色。

帽子／洋裝／白色褲襪／鞋子的繪圖步驟 & 上色重點

A
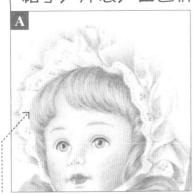

繪製有許多褶面的帽子時,請用 HB422 271 274 逐漸加入細部陰影,抓出立體感。

B

洋裝用 151 153 輕輕上色,呈現布料的柔軟感。利用紙張本身的白當作蕾絲的顏色,在上色過程中小心避免塗到花紋。

C

利用 HB422、274 淡淡地畫出白色褲襪的陰影。最後用 157 替鞋子上色,要注意圓狀鞋頭的顏色深淺變化,畫出圓潤光澤感。

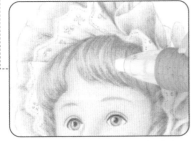

頭髮再用一次橡皮擦順著髮流刷過,強調髮絲的光澤。

> **小技巧**
> 明確區分出要使用橡皮擦擦出的光澤區以及必須加上陰影的地方,表現出立體感!

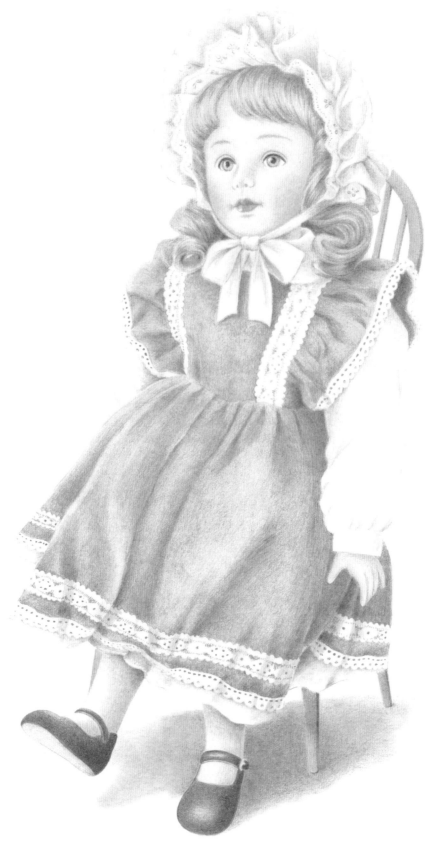

試畫看看吧

▶▶▶書末另附彩繪線稿。

結語

「與大海邂逅之處」

　　大家畫得還開心嗎？剛開始練習時對上色技巧的陌生，隨著一個個主題逐漸熟練後，相信大家一定能越發感受到色鉛筆的無盡樂趣。

　　這本書裡的技巧，可以運用到很多層面上。不論是自己繪製作品裝飾家裡，和家人朋友分享，或是把創作品上傳到社群網站大方供人欣賞。色鉛筆是非常自由的畫圖工具，不佔空間，也不需要事前準備，隨時都能開始。

　　當然，除了本書介紹的塗法與技巧外，色鉛筆畫的世界中還有很多值得探索的表現方式，建議大家可以多方嘗試，更深入感受色鉛筆的魅力！

渡邊芳子

陶杯

金屬杯

玻璃杯

木杯

法國麵包

高麗菜葉

水滴

動物毛髮

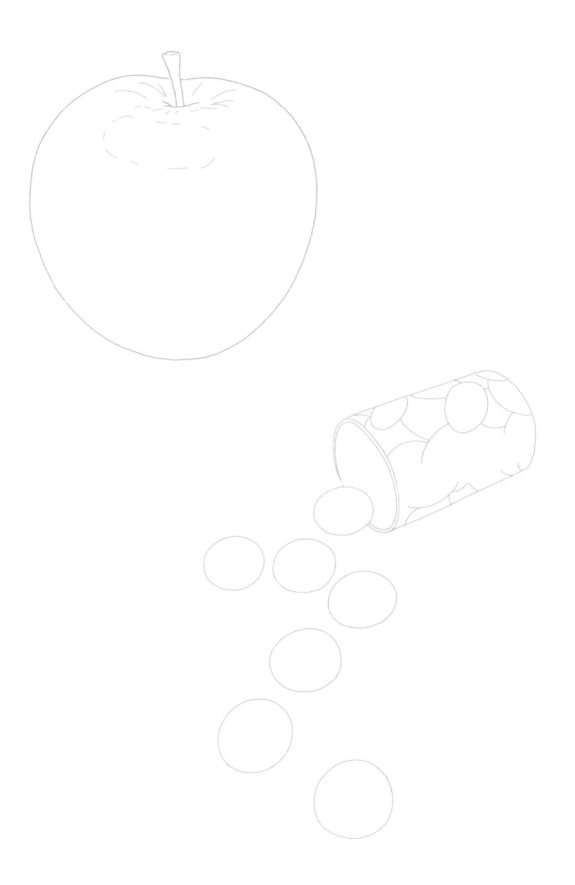

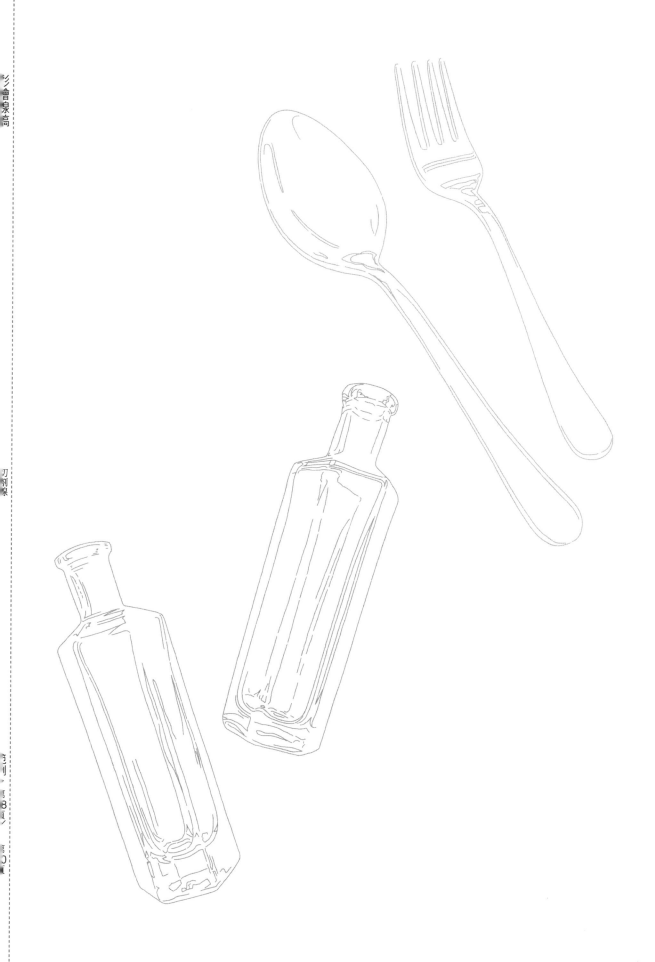

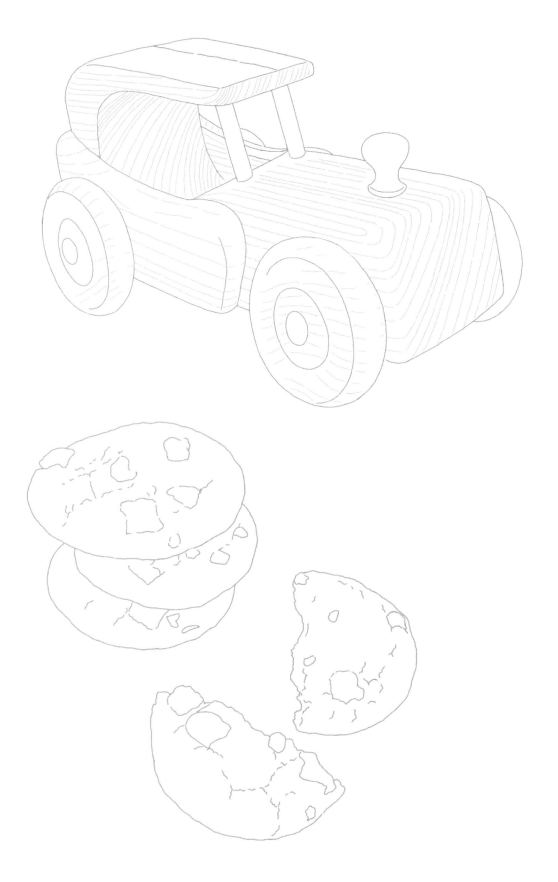

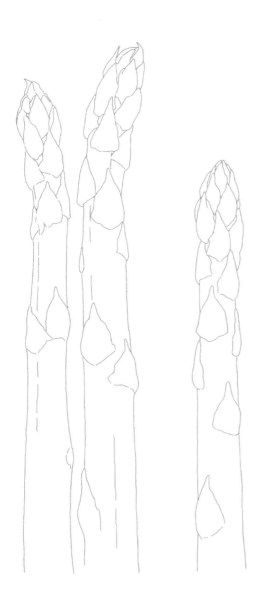

切割線

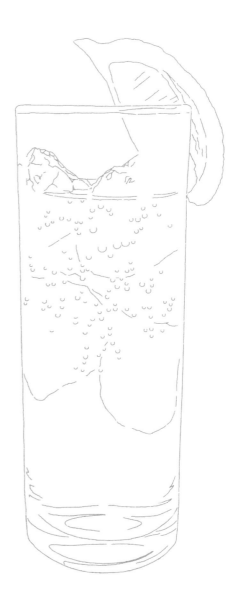

範例 ▼ 第48頁／ ▼ 第50頁

切割線

範例 ▼ 第54頁／ ▼ 第56頁

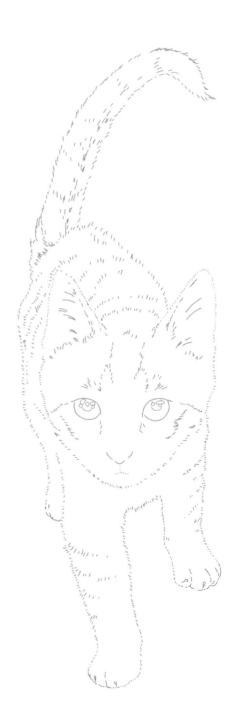

切割線

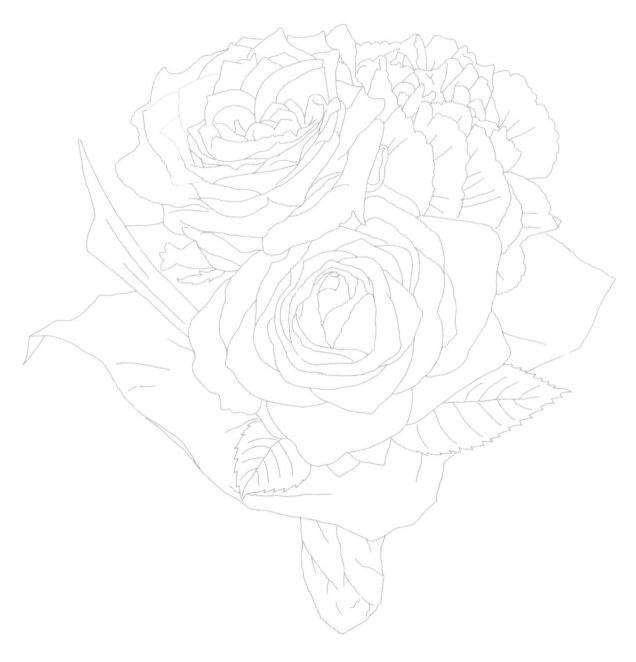

切割線

範例 ▼ 第72頁

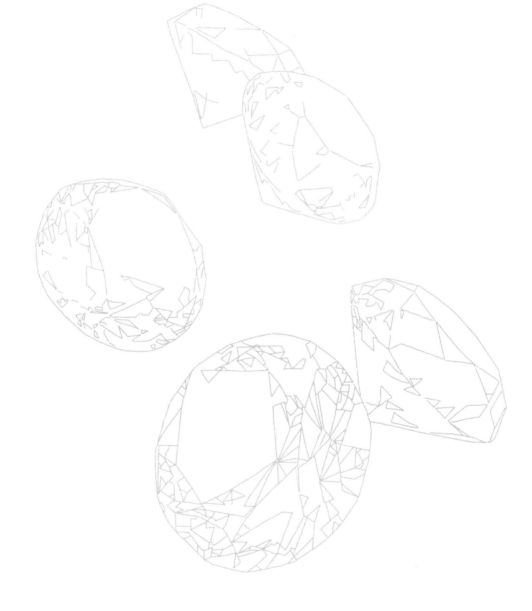

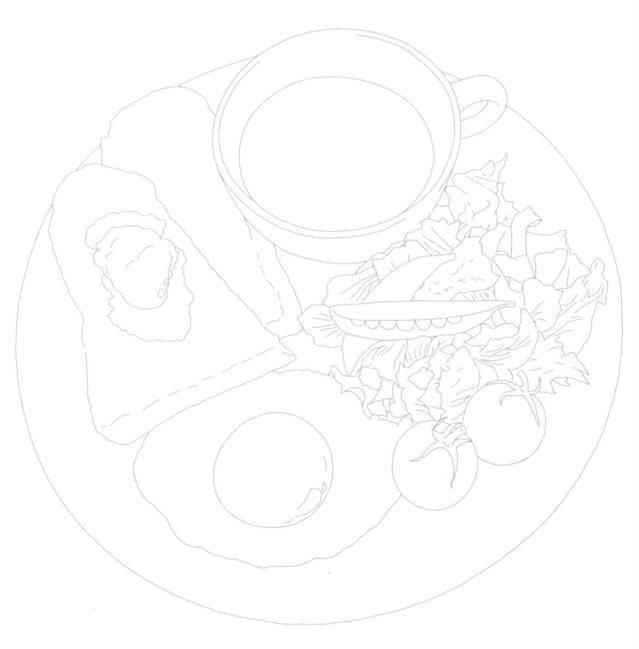

切割線

台灣廣廈 國際出版集團
Taiwan Mansion International Group

國家圖書館出版品預行編目（CIP）資料

色鉛筆的上色實作課：一天一主題，入門到進階！14天對照式教學
練習，帶你快速學會筆觸應用×疊色混色×光影質感的繪師級技巧
/ 渡邊芳子著. -- 初版. -- 新北市：紙印良品，2022.10
　　面；　公分.
ISBN 978-986-06367-4-1（平裝）
1.CST: 鉛筆畫　2.CST: 繪畫技法

948.2　　　　　　　　　　　　　　　　　　111015779

 紙印良品

色鉛筆的上色實作課

一天一主題，入門到進階！
14天對照式教學練習，帶你快速學會筆觸應用×疊色混色×光影質感的繪師級技巧

作　　者／渡邊芳子	編輯中心編輯長／張秀環・編輯／蔡沐晨
譯　　者／鍾雅茜	封面設計／何偉凱・**內頁排版**／菩薩蠻數位文化有限公司
	製版・印刷・裝訂／東豪・弼聖・紘億・秉成

行企研發中心總監／陳冠蒨	線上學習中心總監／陳冠蒨
媒體公關組／陳柔彣	數位營運組／顏佑婷
綜合業務組／何欣穎	企製開發組／江季珊、張哲剛

發　行　人／江媛珍
法 律 顧 問／第一國際法律事務所 余淑杏律師・北辰著作權事務所 蕭雄淋律師
出　　版／紙印良品
發　　行／台灣廣廈有聲圖書有限公司
　　　　　地址：新北市235中和區中山路二段359巷7號2樓
　　　　　電話：（886）2-2225-5777・傳真：（886）2-2225-8052

代理印務・全球總經銷／知遠文化事業有限公司
　　　　　地址：新北市222深坑區北深路三段155巷25號5樓
　　　　　電話：（886）2-2664-8800・傳真：（886）2-2664-8801
郵 政 劃 撥／劃撥帳號：18836722
　　　　　劃撥戶名：知遠文化事業有限公司（※單次購書金額未達1000元，請另付70元郵資。）

■出版日期：2022年10月　　　■初版3刷：2023年12月
ISBN：978-986-06367-4-1　　版權所有，未經同意不得重製、轉載、翻印。

14NICHIKANDE MASTER KAKIKOMISHIKI HAJIMETENO IROEMPITSU LESSON BOOK
by Yoshiko Watanabe
Copyright © Yoshiko Watanabe, 2021
All rights reserved.
Original Japanese edition published by KAWADE SHOBO SHINSHA Ltd. Publishers

Traditional Chinese translation copyright © 2022 by Taiwan Mansion Publishing Group
This Traditional Chinese edition published by arrangement with KAWADE SHOBO SHINSHA Ltd. Publishers, Tokyo, through
HonnoKizuna, Inc., Tokyo, and Keio Cultural Enterprise Co., Ltd.